U0111244

香港神功戲

陳守仁 著
葉正立 攝

策劃編輯　　鄭德華
責任編輯　　李安
協　　力　　李浩銘　黃沛盈　羅詠琳

系　　列　　香港經典系列
書　　名　　香港神功戲
著　　者　　陳守仁
攝　　影　　葉正立
出　　版　　三聯書店（香港）有限公司
　　　　　　香港北角英皇道 499 號北角工業大廈 20 樓
　　　　　　Joint Publishing (H.K.) Co., Ltd.
　　　　　　20/F., North Point Industrial Building,
　　　　　　499 King's Road, North Point, Hong Kong
發　　行　　香港聯合書刊物流有限公司
　　　　　　香港新界大埔汀麗路 36 號 3 字樓
印　　刷　　中華商務彩色印刷有限公司
　　　　　　香港新界大埔汀麗路 36 號 14 字樓
版　　次　　1996 年 5 月香港第一版第一次印刷
　　　　　　2012 年 9 月香港第二版第一次印刷
規　　格　　大 32 開 (140×200mm) 160 面
國際書號　　ISBN 978-962-04-3269-9

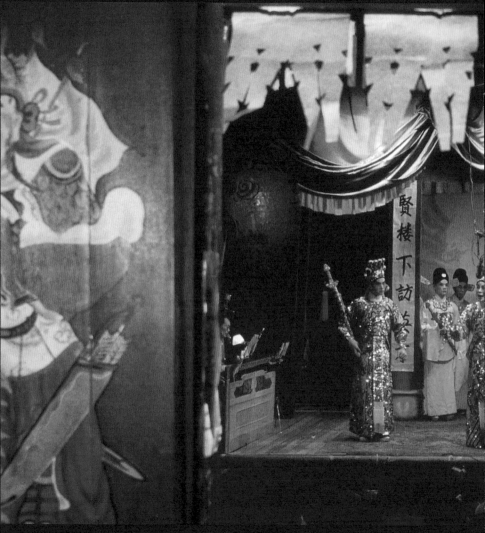

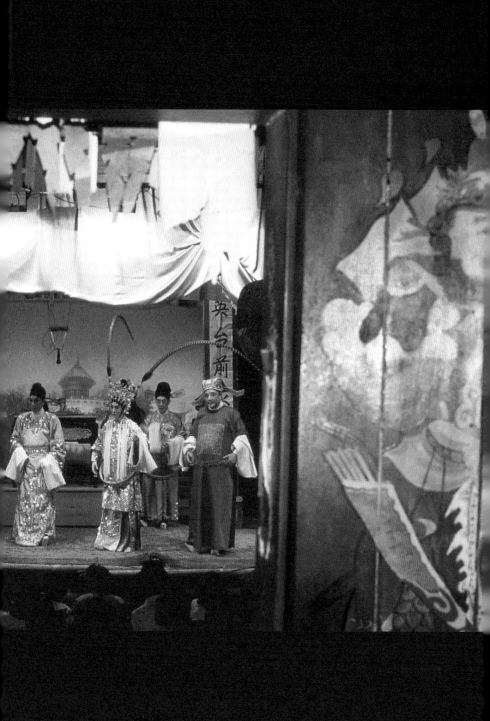

出版者的話

　　香港地區的民俗文化，是一個十分值得探求和開拓的領域。這不僅因為長期以來，有關這方面的研究和出版顯得貧乏，即使是普及性的讀物，也是屈指可數；而更重要的是，與這個現象相對的，是豐富多姿的民俗文化，給這個國際大都會抹上一道道濃厚的中華地域文化的色彩。無論是維園的元宵燈會、元朗天后誕十八鄉巡遊、長洲太平清醮、以至在千千萬萬店舖內供奉的神靈……這些帶着傳統民間信仰和習俗的活動，絕沒有被急劇的都市化洪流所淹沒，而是以特別的方式在延續和擴張。

　　毫無疑問，每一個地區的民俗文化與其人口和民族的構成、歷史發展、以至地理環境和氣候特徵有着不可分割的關係。如果我們略加觀察和分析，便可以發現香港地區的民俗文化，基本上是屬於中國華南地區民俗文化的大範疇，而直接與廣府、潮州、閩南、客家等方言群體，以及東南沿海、江河的水上居民的風俗習慣一脈相承。其實，追溯今天香港人的主要來源，亦不外乎是這些地方的方言群體。他們隨着 19 世紀中葉香港地區的發展先後遷來，同時帶來了原居地的風俗習慣和傳統文化。今天香港民俗文化，正是由這些地緣相近而又各具特色的文化所融匯而成的。

　　我們應該看到，香港地區能夠保存和發展大量的傳統民俗文化，除了近百年來移民不間斷的輸入，使香港地區和華南的聯繫網絡沒有中斷之外，香港新界長期保持以宗族和方言群為核心的村落形態，是更重要的原因。香港地區傳統村落的重大蛻變，可以說是從 20 世紀 70 年代才正式開始的。社會結構的長期穩定性，使傳統民俗文化有了良好的傳承和發展的時間和空間，從而逐步產生自己的獨特風格。

　　我們認為對地方傳統風俗習慣的傳承，是民俗文化存在的重要根源，卻並不否認民俗文化在現代社會的變遷。任何一種社會文化的存在，都不可能是超時代的。所以，探索當今的民俗文化，其意義不僅是了解傳統文化的源流，更重要的

是了解現代社會文化存在的原因和發展的趨勢。為甚麼天后崇拜會在香港地區流播？為甚麼黃大仙會成為香港著名的神？在摩天大廈聳立的市區，為甚麼每年都有大型的盂蘭勝會？⋯⋯這些都是十分有趣和值得思考的問題。

民俗文化，從本質上看是屬於基層的普羅大眾文化，而絕非莊嚴殿堂的「高等文化」，每個人都有機會看到，聽到或接觸到，但這並不等於說這是眾人皆懂的東西。民俗文化需要有人收集和整理，用民俗學或其他學科的理論去分析，才能成為人類的知識和文明的財富。

此書為 1997 年出版的「香港民俗叢書」之一。這套叢書正是本着讓更多的人了解香港地區民俗文化的目的，每本書選一個明確的探索主題，把大量的文獻和田野考察所得的資料，去粗取精，去偽存真，用圖文並茂的方式編纂，力求使讀者了解這些民俗的現象和文化本質。

參加這套叢書寫作的作者，均為具有多年研究經驗的學者，有的堪稱為某一問題研究的專家。他們對香港民俗文化研究的全情投入和智慧光芒，相信讀者一定會在作品的字裏行間感覺到。希望這套叢書能為香港民俗文化的研究和普及增磚添瓦。

三聯書店（香港）有限公司

編輯部

2012 年 8 月

目錄

序言

一般論及中國傳統戲曲，多着眼於劇院之演出，名角、老倌之唱功造手，音樂、唱腔，觀眾之接受程度及劇本之好壞等方面。鮮有專論戲曲於中國傳統社會（包括城市及鄉村）之實際功用——酬神。

其實宗教之於戲劇所扮演之角色，在國外早已為學者所重視。尤其人類學、民俗學及民族音樂學中，論述已不少。而此等研究方向亦漸為中國學者所採納，使研究戲曲者自王國維、吳梅等前輩之文史考據傳統走到實況調查的踏實觀察、訪問、攝錄的行列中。事實上對「神功戲」開始給予應有的重視，亦不過是近世紀之事。

香港得天獨厚，在表面極洋化的社會中，「神功戲」之演出未受到干預及抑制。是以粵劇、潮劇及福佬劇之「神功戲」傳統仍得以延續。守仁兄以其紮根於粵劇研究的多年功力，從未間斷觀察、研究及參與調查本地及廣東沿海一帶之戲曲，其在粵劇之研究成果已為同行所熟知，於此不贅。近以歷來對「神功戲」之研究心得付梓，實屬中國音樂、戲曲之幸事。

本港愛護戲曲人士，較少正視「神功戲」與社會及各劇種本身之深切關係，對破台戲如祭白虎等內行儀式，鮮有記錄及報導，更不用説研究及分析了。守仁兄以多年身體力行之經驗及專業眼光，對此等可以説是以寶貴時間及血汗搜集得來之珍貴資料，作出分析及總結，實在讓吾等眼界大開。

此書所觸及之問題，直指傳統戲曲生存之核心意義，其重要性絕不亞於任何對唱腔、音樂之研究，亦填補了此向為中國學者所忽略之空白。此書實應為其他研究中國音樂學者及一般關心戲曲人士細讀。是為序。

余少華
於香港中文大學音樂系

第一章

神功戲的類別

1. 何謂神功戲?

「神功」是為神做功德的意思,它不一定只是演戲,也不一定在節日、神誕或打醮期間進行,平常日子裏的燒香拜神及修建祭壇或廟宇等活動,均屬「神功」。

當一個社群籌辦戲曲演出,作為慶祝神誕或配合如打醮等神功性活動,藉以「娛神娛人」及「神人共樂」時,所演出的戲曲便是「神功戲」。這種演出不是粵劇所專有,也是中國戲曲系統裏三百多個劇種的主要演出形式。事實上,在香港上演的三大劇種之二:潮州戲及福佬戲,絕大部分也屬於「神功戲」。

在香港,以地方社群為基礎,較大規模的神功活動包括神誕、太平清醮、盂蘭節(即「中元」或「鬼節」)、開光及傳統節日。這些大規模的神功常以演戲為活動的中心及高潮,故神功戲的籌辦性質也可以上述五種為分類方式。廣義來說,很多社群均把這五類活動視為「節日」看待。

戲班應一處地方之聘請演戲,通常配合神功活動的日程,為期三至六天,在某些情況下,如地方財力不足,社群也會籌辦一至兩天的神功戲;但不論天數長短,均稱一「台」戲[1]。為神誕演戲,一「台」戲由三至五天不等,其中為慶祝天后誕的多為五天一台。為太平清醮演劇,則四至七天不等。而所演劇種也有不同,長洲每年一次的太平清醮,一向先演四天粵劇,再演三天福佬戲。有時,由於無法聘得福佬戲班,也會加演粵劇以取代福佬戲。為盂蘭節演戲,每台日數通常較少,只有二至五天左右,以潮劇的演出最頻繁。

2. 第一類神功戲:神誕慶典

所謂「神誕」,在神功戲的意義下,即指道教系統裏神(或稱菩薩)的生日。一般而言,戲班應一處地方之聘請演戲,為神誕而演出者,一「台」戲通常是三至五天不等,其中為天后誕慶祝的最長,多為五天一台。

自清代開始，本地及客家人均以天后（漁民的守護神）為最大的菩薩，以祈求庇護遠航時平安。20世紀50、60年代開始，潮及福佬籍的移民相繼來港，由於生活習慣的不同，他們各自有自己的「主保菩薩」，如福佬人以拜西國大王、地藏王大聖佛祖、太陰娘娘（月神）為主；潮籍人士則信奉天后及福德公。從中可反映各社群信仰的不同。

　　可是，並不是每個社群只供奉一個菩薩，或稱「神」。如果超過一個菩薩的，它們一般會以「主保菩薩」（最大的神）為主，安排大規模的神功活動，其中往往包括演戲，藉以娛神娛人，使神人共樂。如果某些社群擁有兩位地位相等的守護菩薩，則會根據經濟的能力，而採取較為彈性的方式籌備神功戲：即每年組織一次神功戲慶祝兩位菩薩生辰；或以輪流方式，一年慶祝一位菩薩的生日，次年慶祝另一位。第一種方式為大埔碗窰及大嶼山梅窩白銀鄉所採用，前者演戲五天同時祝賀「樊仙」（相傳為製碗業的守護神）及「關帝」誕辰，樊仙誕演出三天，關帝誕演出兩天；後者以三天一台戲賀「文昌」及「關帝」誕，演出時間各半。第二種方式則為跑馬地採用，那裏每年演戲均稱慶祝「北帝及譚公寶誕」，但挑選演戲日期時則以輪流方式進行：一年配合北帝的誕期，翌年配合譚公的誕期。

　　至於由多個社群組成的地區，它們之間各自有自己的主保菩薩又怎麼辦呢？答案是若經濟條件許可，各個社群還是會為自己的主保菩薩慶祝神誕的。例如在香港上演神功戲最頻繁的地區——大澳，每年便有許多這樣的慶祝活動。好像當地的漁民、創龍社、半路棚社群每年均會慶祝土地誕；汾流、新村的社群會慶祝天后誕；新村社群會慶祝金花夫人誕；此外，大澳尚有跨社群的侯王誕、關帝誕、華光誕及洪聖誕慶祝活動，但後兩者近年間已停辦。

天 后 誕 神 功 戲

香港的廣府人（包括本地及客家）多以天后為其主保菩薩，以下是 1990 年度神誕粵劇演出的統計，可見天后誕的神功演出最多。

1990 年度神誕粵劇演出統計					
神誕名稱	演出台數	天數	神誕名稱	演出台數	天數
天后誕	23	105	觀音誕	1	5
洪聖誕	5	23	譚公誕	1	5
土地誕	6	20	三山國王誕	1	4
侯王誕	2	10	達摩先師誕	1	4
關帝誕	3	8.5	太陰娘娘誕	1	4
地藏王佛祖誕	2	6	先師誕	1	3
齊天大聖誕	2	5	金花夫人誕	1	3
北帝（玄天上帝）誕	1		樊仙誕	0.5	1.5
真君大帝誕	1	5	文昌誕	0.5	1.5
總數		53	220		

各 主 保 菩 薩 所 屬 宗 教

從各主保菩薩所屬宗教，可知香港的神功活動是佛、道合一的，又或者說，是以道教為主，合以儒教及佛教色彩，好像關帝除了是道教的神外，同時屬於儒教及佛教的神（窪 1989:171），便是很好的例子。

香港各社群慶祝的神誕及所屬宗教			
神誕名稱	所屬宗教	神誕名稱	所屬宗教
天后誕	道教	三山國王誕	道教
洪聖誕	道教	達摩先師誕	道教
土地誕	道教	太陰娘娘誕	道教
侯王誕	道教	先師誕	道教
關帝誕	儒、道、佛	金花夫人誕	道教
地藏王佛祖誕	佛、道	樊仙誕	道教
齊天大聖誕	道教	文昌誕	道教
北帝（玄天上帝）誕	道教	西國大王誕	道教
真君大帝誕	道教	地藏王大聖佛祖誕	佛、道
觀音誕	佛、道	福德公誕	道教
譚公誕	道教		

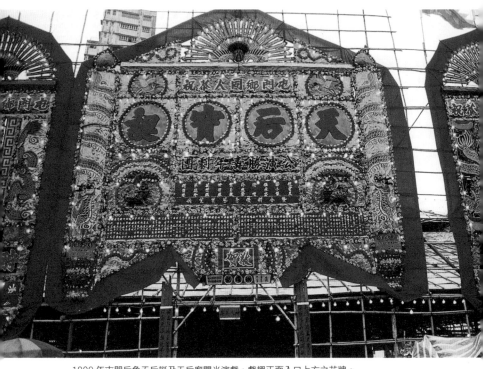

1990年屯門后角天后誕及天后廟開光演戲，戲棚正面入口上方之花牌。

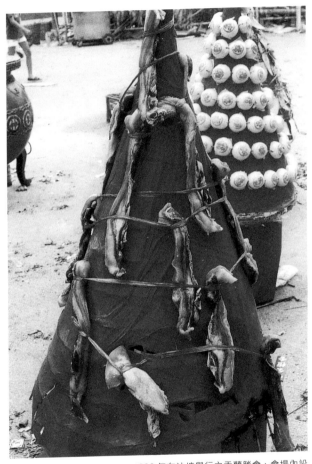

1990年在油塘舉行之盂蘭勝會，會場內設有「包山」及「豬肉條山」，在祭祀儀式完成後，供善信競奪，以祈「好意頭」。

3. 第二類神功戲：盂蘭節打醮

盂蘭節又名「鬼節」或「中元節」，即每年農曆七月十五日[2]，為超渡亡魂而設的節日。「醮」指僧道為禳除災祟而設的道場。「打醮」是道教系統裏的重要儀式，舉行的目的是為還願、酬神及祈求消災渡厄，而方法主要是透過陳列供品祀鬼神及向天宣奏願文；相傳它與星宿信仰有密切關係。在香港常見的「盂蘭節打醮」及「太平清醮」均由數位道士所主持的多項儀式所構成，藉以達到醮會的預期目的。

在香港，由於道士及僧侶在盂蘭節「建醮」中扮演重要角色，而能主持建醮的道士及僧侶以及「建醮」所需場地畢竟有限，故有些社群只能在七月十五日前後舉行醮會，甚或整個七月份，各區各類方言社群均相繼「建醮」。

其實「中元節」是道教節日，「盂蘭節」或「盂蘭盆節」（也稱「盂蘭盆會」或「目連節」）則是佛教節日，兩者均以七月十五日為正日，但背後的宗教意義卻略有不同。道教以農曆正月十五、七月十五及十月十五分別為上元、中元及下元節，也即「上元賜福天官紫微大帝」、「中元赦罪地官清虛大帝」及「下元解厄水官洞陰大帝」的誕辰。故「中元節」相傳是地官往巡民間考核善惡，民間舉行「醮會」（即「打醮」或「建醮」），是為還願及酬神。

「盂蘭盆」本源自梵語音譯，意思是拯救亡靈倒懸之苦。自 6 世紀以來，佛教寺院及民間在節期舉行超渡亡靈的法會；各地民間也會焚燒紙錢及衣紙，並擺設果品供奉亡魂。

故此，從當代香港各區社群所舉行的「鬼節」打醮儀式來說，這節日屬於道教，但從「鬼節」的宗教意義來看，它則接近佛教。大概也是因為這個緣故，今天很多「盂蘭勝會」均同時邀請道士及僧侶舉行法事。

較大規模的醮會同時聘請戲班演戲，而粵劇及潮州戲均是盂蘭節神功戲的主要劇種。以 1990 年為例，香港各地為盂蘭建醮而聘請粵劇戲班演出的社群包括

箵箕灣、油塘灣、蘇屋邨、大角咀（共演出兩台粵劇）、青衣島油柑頭、牛頭角、葵涌新區、長沙灣、佐敦、沙田大圍、柴灣及彩雲邨，共上演四十二天戲。

潮劇方面，盂蘭節是每年潮劇演出最頻繁的節日。以 1993 年為例，單是在農曆七月份裏，本港「新昇藝」、「新天彩」、「新天藝」、「韓江」及「玉梨春」五個潮劇團共上演一百二十一天戲，差不多是粵劇演出的三倍，足見本港潮州人對傳統文化的篤守。

由於 20 世紀 90 年代唯一的本地福佬戲班「惠僑」時合時散，福佬社群多聯同其他方言人士，以粵劇或潮劇配合盂蘭節神功活動，或聘請大陸福佬戲班演出。

4. 第三類神功戲：太平清醮

太平清醮與盂蘭節打醮一樣，同屬道教「醮」的儀式，只不過前者目的在還願及酬神，後者則在祈求消災去厄。「清醮」的「清」字有「淨化」的意思，「太平清醮」的主要功能是酬謝各方神明，在過去一段日子保佑地方太平及清淨。

香港很多「本地」（即比客家人更早抵達香港之原居民，以「圍村」或「圍頭」話為方言）及客家社群均有定期舉行規模盛大的太平清醮之傳統。他們有些每三年（如蒲台島）、五年（如大埔泰亨鄉）或十年（如塔門、大埔林村鄉、西貢北港及粉嶺圍）舉辦一次。只有少數社群是每年（如長洲）或每兩年（如糧船灣）舉行一次。如果遇上幾個大規模的太平清醮同時舉行，便會直接影響粵劇神功戲的演出天數，例如，1990 年全年演出七百一十四天戲，比 1989 年多出約三分之一，便是這個原因。

反觀潮劇及福佬劇，一般不會在太平清醮演出神功戲，唯一的例外是長洲打醮時，間或有福佬劇的演出。

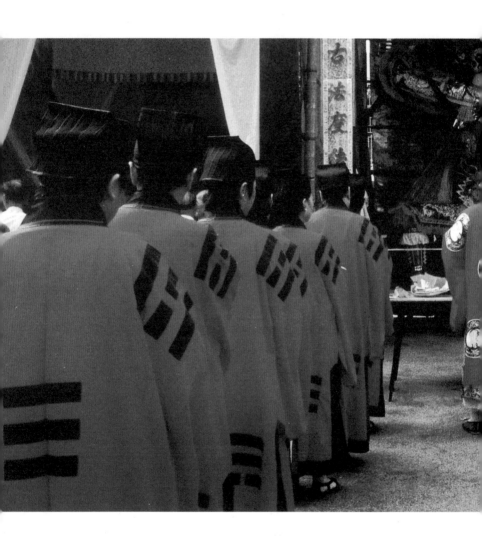

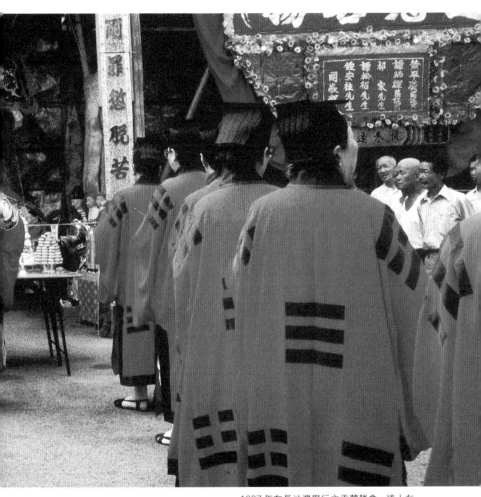

1987 年在長沙灣舉行之盂蘭勝會，道士在
「大士王」（即鬼王）前作功德法事。

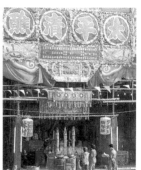

1990年大埔林村鄉十年一屆太平清醮，善信在神棚前上香祈福（右）及在戲棚外設宴（左）。

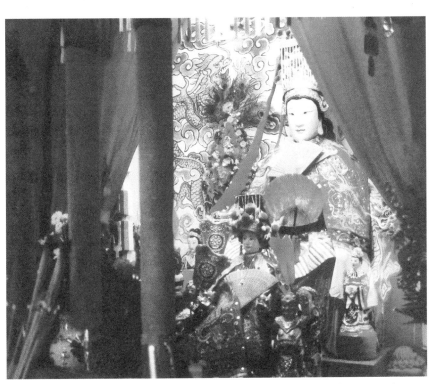

1990 年屯門后角天后廟內之天后像，神壇及神像均因開光
而被粉飾一番。

1988 年石塘咀盂蘭勝會演出潮劇，在觀眾後面的是神棚。

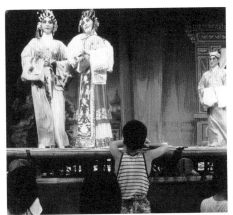

1991年大埔舊墟慶祝大王爺誕，戲班正演出
《雙珠鳳》一劇。

5. 第四類神功戲：廟宇開光

「開光」是廟宇新建成或重修後啟用時的重要儀式，在香港，常以道教或佛教儀式進行。「開光」並不一定演戲，尤其是若該廟宇在神誕期間並無演戲的習俗時，更是如此。一般在開光時只舉行宗教及剪綵儀式，或同時上演木偶戲。但不管是上演偶戲或大戲（粵劇、潮劇或福佬劇），遇到開光儀式，戲班必須演出破台戲（粵劇及廣東杖頭偶戲稱《祭白虎》、潮劇稱《淨棚》、福佬戲稱《出殺》，參閱本書第四章），以驅除廟宇、戲棚及社區範圍內的煞氣。

6. 第五類神功戲：傳統節日慶典

最後一類的神功戲，是為配合其他傳統節日的神功活動。它們有別於盂蘭節的是，這些傳統節日通常是喜慶性的，如農曆新年、端午節、中秋節等。

農曆新年也即「春節」，是每年第一個喜慶節日。然而香港近二十年來的賀歲粵劇、潮劇均在戲院及會堂裏舉行，且以商業性方式籌辦，故已脫離神功戲的範圍了。

除了春節以外，其他的傳統節日神功演出，近年已幾乎完全絕迹。1990年唯一的節日性神功粵劇是在元朗近洪水橋的石埗圍裏舉行，演出了四天戲以慶祝元宵節。但此台戲在翌年經已停演，可見傳統節日演出屬非經常性的演出類別。

註 釋

1.「台」，在國內福佬戲演出則有不同意思。「一台戲」是指戲班「一整天」所演的戲，包括白天下午一本文或武戲、晚上頭半晚一本「武戲」及下半晚演至翌晨六時左右的另一本「文戲」。

2. 由於中元節（即「鬼節」）正日在農曆七月十四日子時開始（即七月十四日晚上十一時至十五日凌晨一時），故一般人誤將七月十四日視為正日。

神功戲演出劇種

在20世紀90年代的香港演藝文化之中，傳統中國戲曲仍有一定的吸引力。

香港觀眾除了在「戲曲匯演」及各種「演藝匯演」項目中欣賞到來自中國大陸劇團演出的多種地方戲——包括京劇、崑劇、川劇、河北梆子戲、漢劇、越劇及吉劇等，更可以在不同類別的場合中看到由本地職業戲班所演出的三個劇種，它們分別是粵劇、潮劇及福佬戲。而這三個劇種與神功活動又有非常密切的關係。

事實上，粵劇、潮劇及福佬戲的演出，主要就是為配合各種神功活動，包括：1. 各種神誕，如主要由廣府人籌辦的天后誕、侯王誕、土地誕、洪聖誕及福佬人供奉的西國大王誕、大聖誕及地藏王佛祖誕等；2. 各地每三、五、七或十年舉辦一次的「太平清醮」；及3. 每年一次的盂蘭節（或稱「鬼節」）打醮。

踏入90年代，約三十個粵劇戲班平均每年共演出七百天戲（一天內有時會演出兩齣戲），其中五分之二為神功戲。五個潮州班平均每年演出一百二十至一百五十天，百分之九十五為神功戲。福佬戲僅存的「惠僑」劇團則平均每年演出二十天（國內福佬戲班演出平均每年三十天），全部是神功演出。後兩個劇種所有的演出均在神功活動中進行，而以每年農曆七月盂蘭節期間最為頻繁。單就這三個本地劇種計算，估計香港全年平均每天至少有四齣戲曲上演。

1. 粵劇神功戲

粵劇又稱「廣府大戲」或簡稱「大戲」，自清代以來，一直是廣東省、香港及其他粵語社群中最普及的劇種。然而，若以方言作為劇種形式之界定，粵劇只有短短的幾十年歷史。因為在20世紀20年代以前，粵劇戲班和潮州班及福佬班一樣，均是運用舞台方言演出的，稱為「官話」。在這時期，粵劇除了在神功場合中用作「神人共樂」的節目外，同時開始在廣州、香港、澳門及多個東南亞城市裏的戲院紮根，戲班按城市觀眾的口味及需求，漸漸棄官話而採用粵語。

20、30 年代，粵劇戲班已有所謂「省港大班」及「過山班」之分，前者多在省（省城，即廣州）、港（香港）、澳（澳門）的戲院演出，後者則在珠江三角洲及廣東其他地區一帶鄉鎮和「上六府」（在惠陽、河源、龍川、興寧、五華、梅縣及龍門等地）及「下四府」（高州府、雷州府、廉州府及瓊州府）各地演出。兩者在戲班規模上分別極大，藝人的地位及工資亦有不同。

　　40 至 60 年代，是粵劇戲班演出的低潮時期；然而，粵劇演出並沒有停頓，不少藝人紛紛轉向拍攝戲曲電影。踏入 70 年代，戲曲電影與粵劇演出均同樣面臨困境，班事不興。直至 80 年代中粵劇演出才有復甦迹象，當時主要的粵劇團有「新馬」、「勵群」、「英寶」及「雛鳳鳴」、「頌新聲」等。

　　時至今日，在約共三十個粵劇團中，較大規模的有「慶鳳鳴」、「富榮華」、「福陞」、「鳴芝聲」、「龍鳳」、「鳳笙輝」、「劍新聲」等。由於很多其他戲班大多為了應付一台戲而組班，演完即散，所以許多劇團沒有固定演員、伴奏樂手及工作人員。

　　香港的粵劇戲班只按文武生及正印花旦的名氣和所需戲金分成大型、中型及小型班，卻沒有「戲院班」或「神功班」之別。其實，所有戲班，不論大中小均常受聘於神功戲的演出，而為戲院演出所組成的通常是大型或中型班。

　　戲班成員以九龍市中心油麻地一帶為他們的聚集地，各種成員所屬的工會，如樂師工會、演員工會、事務部工會、燈光佈景工會，以及全行的總工會「八和會館」的館址均集中於此處；各行成員亦常習慣於幾間酒樓喝早茶、吃午飯、喝下午茶、吃晚飯及吃宵夜。組織戲班的工作很多時便在這些酒樓裏進行。很多成員甚至居住在這個地區以便工作。

　　可以說，所有在神功戲參加演出及工作的成員均來自都市，或來自以市中心為聚集地的戲班。因此神功戲的演出，在風格上沒有地方色彩可言，但地方社群代表在組織及籌辦神功活動的方式上則有濃厚的地方色彩。

戲班班主梁品的經營方式

班主固定，次要演員、伴奏樂手及工作人員以一年為期的協定受聘，每次演出扮演主要角色的演員，包括文武生、正印花旦、武生、丑生、小生及二幫花旦，行內稱為「六柱」，則由地方代表及願意付出的戲金數目決定。此外，梁品除了是「彩龍鳳」的班主外，也有採用其他「班牌」（即劇團名稱），如「錦鳳凰」等來組織戲班，也即是說，與「彩龍鳳」劇團有受聘協定的次要演員、伴奏樂手及工作人員有時也會以「錦鳳凰」，甚至是其他班牌參加演出。

2. 潮劇神功戲

潮劇又名「潮音戲」，以潮州方言演出，據現存劇本、劇目及其他文獻資料來考證，約形成於明代中葉或之前。它與中國最古老的戲種「溫州雜劇」（或稱「南戲」）有較直接的歷史淵源。不論從聲腔、劇目題材及演出體制來看，潮劇可以說是潮州「地方化」了的宋明南戲。

香港的潮劇演出是 20 世紀 50 年代隨着國內潮籍人士大量移居香港而漸漸生根的。但 60 年代以前，大部分演出的戲班均是臨時組成的，演戲完畢即時散班。60 年代初，潮汕地區的移民潮帶來了一批職業演員及伴奏樂手，較有規模及長期性的戲班遂隨之成立。例如，今天「新昇藝」劇團的前身「昇藝」便成立於 1961 年；「新天彩」則成立於 1960 年。此外，差不多在同一時期，「三正順」、「老源正」及「怡梨」等劇團結束後，藝人成立了至今仍活躍的「玉梨春」劇團。

總之，自 1958 至 1964 年，不少潮劇戲班相繼組成，把香港潮劇的演出推至一個高峰。這些劇團包括：「東藝」、「嶺東」、「香港」、「韓江」、「藝星」、「鮀江」、「青年」、「樂聲」、「東南亞」、「爐峰」及「昇藝」等潮劇團。

這些劇團在組織上均有一定規模，各自由一批基本演員組成，並有自己的

擁護者。60 年代潮劇電影漸走下坡，很多原來從事電影工作的藝人遂轉到戲班工作，使潮劇演出更加興旺。好像 1965 年農曆七月，黃大仙潮僑秉承了潮汕及海陸豐地區「賽戲」（同時聘請超過一個戲班演出）的習俗，為盂蘭勝會請了「新天彩」及「藝星」兩班同時演戲。此外，潮劇戲班也常在一些商業性經營的戲院中演出，例如「韓江」及「樂聲」曾多次在「高陞」及「普慶」兩大戲院演出。「鮀江」劇團則常在香港各地區的遊樂場演出潮劇。

由 60 至 70 年代初，潮劇在香港發展蓬勃。五個戲班分別平均每年演出一百天，並曾受聘到東南亞作巡迴演出、灌錄唱片，甚至拍攝電影。70 年代初，香港電影、電視及流行曲逐漸走上「粵語化」；加上東南亞一些國家為保障本身國民就業機會，限制外國演員入境，潮劇普遍漸走下坡。

今天在香港仍有五個潮劇戲班，分別是「新昇藝」、「新天彩」、「新天藝」、「韓江」及「玉梨春」劇團，平均每個劇團每年演出不到五十天，並且多為「神功戲」。這些神功潮劇大多在公共屋邨的球場上搭棚演出。

潮劇每年班事最忙是農曆七月，戲班通常會應香港、新界、九龍及離島很多潮州人士聚居的社群之邀聘，由七月初一至三十日，為盂蘭節不停地巡迴演出。根據 1993 年的統計，不論演戲與否，舉辦「盂蘭勝會建醮超幽」的社群共有四十五個，而聘有戲班演戲的社群共有三十六個。而在 1993 年農曆七月份，五個戲班的演出天數如下：

1993 年香港潮劇戲班在盂蘭節演出天數	
潮劇團	七月份演出天數
新昇藝	25 天
新天彩	27 天
新天藝	29 天
韓 江	18 天
玉梨春	22 天
合共	121 天

盂蘭節之外，香港潮人社群也有聘請戲班演出以配合下面各種神功活動：

1993 年香港潮劇演出表（＊除盂蘭節外）			
社群名	神功活動	演戲天數	備註
1. 香港郭汾陽崇德總會	郭氏祭祖	2	戲棚建於九龍城機場附近的球場
2. 九龍城區潮僑	天后誕	3	三天潮劇後再演兩天粵劇
3. 紅磡三約	福德公誕	3	
4. 東頭邨潮僑	祭祖	3	每三年舉辦一次

自 20 世紀 90 年代以來，香港潮劇演員、伴奏樂手及後台工作人員的短缺益覺明顯。一方面，因為在香港出生及長大的潮籍人士多不諳潮州方言；另一方面，在香港以粵語為主的娛樂文化（包括電影、電視、電台廣播及流行歌曲）的衝擊下，不少新一代的潮州人傾向認同粵語文化。是以當資深潮劇從業員相繼退休後，五個潮劇戲班在 80 年代末期開始，便聘請粵劇戲班從業員擔任服裝、佈景、音響、燈光工作人員及閒雜角色。近數年來，這些戲班更進而從國內潮汕地區聘請演員擔任主要及次要角色，並聘請國內樂手擔任伴奏；但後台工作人員及兵卒、丫鬟一類的閒角，則部分仍由本地粵劇戲班從業員擔任。事實上，現時五個本地潮班最多只能維持正常演出的一半編制，其他均需借用外援（國內及粵劇戲班從業員），所以不能算是完整的戲班。

據香港政府統計，本港潮籍人士目前（1996）應在一百萬以上；其中不少在工商界取得驕人成就，對香港經濟有重大貢獻。然而，香港潮劇的發展似乎與潮州人的經濟成就不成比例。

3. 福佬劇神功戲

福佬戲又稱「海陸豐戲」或「惠州戲」。其使用的方言，除舞台官話外，屬廣東省內曾受惠州管轄的海豐、陸豐兩縣及鄰近地區的方言，稱為「福佬話」。由於這兩縣的居民世代相傳遠祖來自福建，因此自稱「福佬人」。

福佬戲又包括西秦戲、正字戲及白字戲三個劇種。西秦戲即由陝西經湖南、湖北（上路）及江西、福建（下路）傳入粵東、閩南一帶的劇種，明末清初，

已經流行，又名亂彈戲。據《中國大百科全書·戲曲曲藝》指出，西秦戲的「傳統劇目分文戲和武戲兩類。文戲的主要劇目有『四大弓馬』、『三十六本頭』、『七十二提綱』等。武戲多取材於東周列國、封神、隋唐、水滸等演義小説。」（大百科 1983:423）

正字戲是元明南戲的一支，流行於以海豐、陸豐為中心的粵東和閩南地區。因粵東閩南稱這種用中州官話演唱的戲曲為「正字」或「正音」，故名正字戲或正音戲。「傳統劇目分文戲和武戲兩類。文戲著名的有四大苦戲：《琵琶記》、《白兔記》、《釵記》、《葵花記》；四大喜戲：《三元記》、《月華記》、《五桂記》、《滿床笏》；四大弓馬戲：《馬陵道》、《千里駒》、《忠義烈》、《鐵弓緣》。武戲大都為連台本戲，如《三國》、《隋唐》等。」（大百科 1983:578）

白字戲，即正字戲傳入閩南、粵東後，與當地的潮調、泉調及民間藝術相結合，並用當地日常方言演唱而逐漸形成的劇種。當地人稱中州官話為「正字」，稱本地方言為「白字」，故名白字戲。其拖腔及幫腔更富地方色彩，乃來自「南音」，及吸收當地的「師公歌」（當地人稱道士為師公）、漁歌等，句末必用「嗳咿嗳」或「囉嗹哩嗹柳嗹」作為拉腔時的響音節，因此白字戲又名「嗳伊嗳」。「傳統劇目有二百餘種，文戲多，『全連戲』（整本戲）多。有大鑼戲、小鑼戲、民歌戲、反線戲、科白戲之分。」（大百科 1983:8）

但近年間，香港唯一的福佬班「惠僑」劇團已極少演出西秦戲，只保留演出正字戲及白字戲。但隨着 20 世紀 80 年代福佬戲開始走下坡後，福佬劇的演出已減少至平均每年演出五十天左右；此外，其中不少演出是由國內福佬劇團擔任，使本地福佬戲班幾乎已到了無法經營的地步。

和潮劇在香港紮根一樣，福佬劇在香港興起的原因也是與 60 年代一批從海陸豐、惠陽地區移民來港的福佬戲班成員有關。1962 年，香港第一個福佬劇團「惠州」劇團成立。此劇團在 70 年代福佬劇最鼎盛時期，擁有成員達五十人。與此同時，1964 年，第二個福佬劇團「惠僑」劇團也宣佈成立，但規模始終不

及「惠州」，只是一個四十人左右的戲班。

踏入 80 年代，由於香港成長的新一代漸次接受廣府文化，加上年老的演員相繼退休及逝世，福佬劇的演出不免受到影響。而曾經盛極一時的「惠州」劇團也不得不在 1987 年宣佈散班，其成員或轉行或改投「惠僑」劇團。可是，因為開支大（演員等酬金不菲）、演出機會少，「惠僑」劇團在 1993 年末終面臨散班的厄運。直至 1995 年，「惠僑」劇團才重整旗鼓，但班事也今非昔比，全年只有二十多天的演出。

據福佬戲班資深藝人曾廣華分析，香港福佬劇不景氣，與缺少演出場地也不無關係。例如，居住於上環光漢台的福佬社群，已於 1987 年因光漢台拆卸另作發展而相繼遷走，籌辦多年的「太陰娘娘」（即月亮神）誕神功福佬戲也在此年開始停演；居住於薄扶林草廠的福佬社群曾多年籌辦「西國大王」誕神功福佬劇的演出，但約於 1989 年，因草廠須另作發展，社群遷離此地，神功戲的籌辦也告終結。

傳統以來，福佬戲班為地方上神誕、節日及民間喜慶場合演出。在香港，各主要福佬社群的主保菩薩如下；此外，也有在盂蘭節中演出神功戲。

香港福佬社群的主保菩薩	
社群或地區名	菩薩名
薄扶林草廠	西國大王
上環光漢台	太陰娘娘
慈雲山	太陰娘娘
石梨貝	地藏王大聖佛祖
雞寮	地藏王佛祖
秀茂坪	達摩先師、大聖佛祖
米埔隴	三十六位先師
藍地	大聖佛祖

此外，新界西北米埔隴的福佬社群自 60 年代以來一向以福佬劇慶祝三十六位先師寶誕，但至 80 年代末，因當時香港碩果僅存的福佬戲班常遇到演員短缺的困難，乃不時改聘粵劇戲班上演粵劇賀誕。在九龍地區的慈雲山及雞寮，「太陰娘娘」廟及「地藏王佛祖」廟的神誕活動雖然是以福佬人為主要籌辦及參加者，

但近年由於這兩個地區遷入不少說廣府方言之居民，加上福佬人逐漸的「廣府」化，慈雲山已改用粵劇賀誕，雞寮則每年從國內聘請戲班先演三天福佬戲，再用本地戲班演出三天粵劇。由此可見，福佬社群之採用粵劇取代福佬劇作為神誕的主要神功活動，多少與新一代成長於香港的福佬人漸接受廣府文化有關。

4. 粵、潮、福佬劇例戲及正本戲的安排

除了上述談到「例戲」是神功戲的經常性儀式及劇目外，我們也不能忽視神功戲的主要部分──正本戲，因為它才是娛神娛人的主要內容。現以三台普通神誕演戲為例（見下表），說明每天戲班需演之例戲及正本戲日程。以下詳述粵劇的演戲日程。

一台神功粵劇的第一天下午沒有戲上演，但若遇搭棚所用空地從未用作建棚演戲，戲班會在下午演出《祭白虎》例戲，作為破台儀式。傳統以來戲班一般在晚上七至八時左右開台前進行破台，使《祭白虎》儀式緊接「賀壽」等其他例戲，但由於在破台前戲班成員須嚴守不開口的禁忌，免被白虎所傷，及避免禍及地方人士，今天香港粵劇戲班多在開台首天中午十二時或下午三時破台，使閉口禁忌早點解除，以便班中成員正常地安排各種演出前的準備工作。

首天晚上以兩種例戲組合的任何一組作正本戲的前奏，行內叫「開台例戲」。若主會聘請的戲班為稍有規模的中型班或大型班，主會多會要求在正本戲前以《碧天賀壽》及《六國大封相》為開台例戲。若戲班屬中或小型，上演的常是《小賀壽》或《碧天賀壽》，之後接上《加官》及《小送子》。

然而，不論是大、中或小型班，演員有主要（即六名台柱）及次要之別。扮演文武生、正印花旦、小生、二幫花旦、武生及丑生六個角色的演員統稱「六柱」。台柱在首天的職責是演出《六國大封相》及正本戲，《碧天賀壽》、《小賀壽》、《加官》及《送子》則由班中次要演員負責。然而，不論六柱是否參與演出，次要演員均須粉墨登場。

在餘下四天的演出，六柱負責每晚的正本及正誕日白天的《加官》、《大送子》和正本戲的演出。第二、四、五天白天的例戲和正本戲，以及第五天的「封台」，則全由次要演員擔綱。

粵劇神功戲中例戲及正本戲的安排

	第一天		第二天	第三天（正日）	第四天	第五天
下午			小賀壽			
			加官	加官（台柱）	加官	加官
			小送子	小送子（台柱）	小送子	小送子
			正本（二步針）*	正本（台柱）	正本（二步針）*	正本（二步針）*
			破台			
夜	或		正本（台柱）			正本（台柱）
	碧天賀壽	小賀壽 / 碧天賀壽				
	封相	加官				封台
	小送子					
	正本（台柱）					
凌晨	（天光戲）					

* 二步針，指非正日日戲擔任六柱的演員

福佬神功戲中例戲及正本戲的安排

	第一天	第二天（正日）	第三天
下午	破台	蟠桃赴會	武戲
	十仙賀壽	加官	
	加官	落地送子	
	落地送子		
夜	武戲		
	文戲		
凌晨	天光戲：文戲*		

* 天光戲不一定演出

潮劇神功戲中例戲及正本戲的安排

	第一天	第二天（正日）	第三天
下午	破台	五福連*	提綱戲
	五福連	正本	
夜	正本		
凌晨	正本（續）	正本（續）	正本（續）
	至早上二時	至早上三時	至早上五時

* 五福連即《賀壽》、《加官》、《落地送子》、《唐明皇淨棚》及《團圓》

不過，上述的安排只是一般情況而言。因為有很多戲班在正日過後，除非主會額外付出戲金，否則不再演出《賀壽》、《加官》及《送子》等例戲。一些地方主會也會按個別社群的傳統習俗，在與戲班簽訂合約時，詳細說明各天例戲演出的特別安排。

天光戲

傳統以來主會常要求粵劇戲班在每晚正本戲結束後繼續演出，約由午夜十二時左右開始演至早上五至六時，稱為「天光戲」，只由次要演員負責。今天粵劇「天光戲」幾已絕迹，只間中在太平清醮或某些神誕中上演，由一至兩位演員及一至兩名伴奏樂手負責，演出一些片段性的笑話或雜耍，戲劇成分已漸消失。例如，每年在滘西舉行的洪聖誕神功戲裏，天光戲大多只由一兩位演員及伴奏樂手負責。但潮劇及福佬劇仍經常有天光戲演出，是由主要演員以「正本」的形式上演。

戲班信仰及神功儀式

1. 戲班的宗教信仰：戲神

　　香港戲班從業員所共同信奉的菩薩為數不少。例如，在粵劇的「演員工會」及「樂師工會」的會所裏，神壇上便供奉了天后、譚公、吹簫童子、田、竇、華光及張五（行內稱為張騫）等菩薩。在戲班演出期間，後台必定在雜邊虎道門旁設一祭壇，行內叫「師傅位」。祭壇上所供奉的通常是華光、田及竇三位師傅，間中也包括張五。

關於華光師傅來歷的三種說法

說法一

本港資深粵劇演員文千歲及武師黃永珠：

> 華光原本是天廷玉皇大帝手下的「火神」，因凡間演出粵劇，聲音驚動玉帝，於是被派下凡火燒戲棚。但華光看戲看得入了迷，不忍加害戲班，便教戲班子弟演戲時燒香及衣紙，使煙昇上天廷，好令華光瞞騙玉帝經已火燒戲棚。由於得到華光的眷顧，戲班子弟免於火災，後世便供奉華光作為粵班戲神。

說法二

流行於廣西的「採茶戲」，戲班以劉三姐、千里眼、順風耳及五顯華光大帝等為戲神；其中關於華光的來源，據《廣西地方戲曲史料匯編》第十一輯引述於後：

> 唐代宮廷歌舞師雷華光，因得罪太監逃到了江西九龍山隱居。他為當地採茶姑娘的辛勤勞動所感動，就以種茶、採茶、製茶為題，編寫了採茶歌舞。因此，後人每逢唱採茶戲，都先敬拜華光師傅。（第十一輯 1986:134）

說法三

據《匯編》第十輯，流行於廣西賀縣的另一劇種「茶姑戲」對華光來源的說法：

> 相傳公元 685 年，唐明皇遊月宮，耳聞凡間鼓鑼喧天、歌聲嘹亮，便命司部尚書——華光帶數名仙女到凡間查看，適逢盛會，喜慶豐年，發現萬人叢中，有三人正在演茶姑戲，其中一丑角頭戴六瓣有頂便帽，身穿長袍，腰繫彩帶，一手持燈籠，一手打彩扇。兩名茶姑頭帶鳳冠，身穿彩色摺裙，肩披彩珠，一手舞彩巾，一手打彩扇。三人載歌載舞，逗得人們捧腹大笑。華光和仙女從未見過如此優美的舞姿和動聽的歌聲，漸漸着了迷，忘了返回天宮。從此留在人間與民同樂，排演茶姑戲。後來，群眾便將華光立為茶姑戲的祖師爺，凡成立茶姑班都要立華光神位朝拜。（第十輯 1986:124-125）

總結

據道教學者程曼超《諸神由來》一書所說，華光是東岳大帝五個兒子之第三位，確是「火神」。（程 1987:91-92）以上三種對華光的說法以粵班一說最接近華光為火神之本性。在戲棚演戲，最大的災患是火災，故戲班子弟敬奉火神是完全可以理解的。但究竟「採茶戲」及「茶姑戲」的戲神華光是否即火神華光，抑或這兩個劇種戲班子弟對火神的敬拜已經把它轉化為更「戲劇化」的菩薩，則有待更多的研究工作去證實。

關於田、竇師傅來歷的說法

粵劇武師黃永珠表示，田、竇師傅的傳說可追溯至清代：

> 話說一個晚上夜深時份，一群粵劇戲班子弟在田間看見兩個小孩

44

在打鬥，由於所用武功十分新穎及精彩，這些子弟被吸引住了。直至天亮，兩名小孩消失在田間及溝中的小洞（稱「竇」）裏，戲班子弟才猛然醒覺小孩是兩位仙人，於是把看見的武功運用在粵劇上，使舞台上的武打煥然一新。不久，這種新的武打風格傳遍所有粵班，吸引了不少觀眾，令班中子弟收入大大增加。由於不知兩位仙人的稱謂，戲班遂供奉兩位為「田」、「竇」師傅，視為戲神。故此，今天粵班後台師傅位上所放的「田」、「竇」像，都是小孩的模樣。

關於張五來歷的說法

據戲曲研究專家歐陽予倩在＜試談粵劇＞一文中所說：

> 據說雍正年間，有個湖北籍的名伶張五因為得罪了官府，從北京逃到佛山，把京腔（即弋陽腔又名高腔）、崑腔和武工教給紅船子弟，成立戲班，並在佛山鎮大基尾建立了瓊花會館。張五綽號攤手五，他會的戲很多，崑腔、亂彈都會，而且能文能武⋯⋯他一手教出來的弟子很多，因此粵班供他為祖師，稱張師傅。（歐陽 1954:114）

2. 戲班神功儀式

在每一類神功活動中，主辦社群需要進行一系列的儀式，藉以達成「為神造就功德」的目的。這些儀式，以用於太平清醮者最為複雜，其次是盂蘭節打醮和開光。儀式較為簡單的是普通神誕及節日神功。然而，不論是各種打醮、開光、神誕或節日，戲班運用的都是同一個儀式系列：以請神開始，以送神結束。

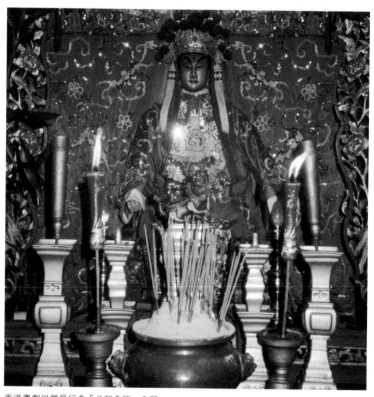

香港粵劇從業員行會「八和會館」會所
裏的「華光」像。攝於 1993 年。

戲棚後台裏，「師傅位」上的「華光大帝」之神位。
1988 年大嶼山東涌

丑生開筆時在後台師傅位旁木柱上所寫「大吉」二
字，清楚可見「口」字的「開口」寫法。1988 年
大嶼山東涌侯王誕

普通神誕中地方與戲班儀式			
參與者 / 儀式	主會 / 值理	村民	戲班成員
(1) 請神	✓	(✓)	
(2) 拜先人 I			✓
(3) 拜地	✓	✓	✓
(4) 拜戲神 (華光、田及竇)			✓
(5) 破台			✓
(6) 丑生開筆 (寫大吉)			✓
(7) 台口裝香			✓
(8) 封相、賀壽、加官、送子			✓
(9) 拜先人 II			✓
(10) 賀誕	✓	✓	
(11) 還炮	✓	✓	
(12) 抽 / 搶花炮	✓	✓	
(13) 問杯選來年值理	✓	✓	
(14) 競投勝物	✓	✓	
(15) 分豬肉、紅雞蛋	✓	✓	(✓)
(16) 封台 (送師)			✓
(17) 送神	✓	(✓)	

✓：參與　　（✓）參與不多或不參與

儀式一：拜先人

　　粵劇戲班成員初到戲棚，若當地葬有戲行子弟，部分成員會在墓地或荒田上集體向這些先人拜祭，伴奏樂手亦會派出鑼手、鈸手及嗩吶手奏樂。拜祭完畢，各人高呼「高聲響亮」祈求先人保佑演出成功。用作祭品的糖果事後會分給班中各人享用，據說，吃過這些糖果可保演出順利，各人平安。

　　另有一種較簡單的拜先人儀式，是在一台戲第二晚正式演出前進行，班中只派一人（通常是由負責班中事務的提場、櫃枱或班主擔任）向先人燒香、金銀及衣紙，祭品同是糖果，祭後也會分給班中各人或放上戲神祭壇上，任由成員自由取食。

　　中國戲班中人對先人的尊敬及對拜先人儀式的重視，可能是源於意識到疾病及死亡對經常翻山渡水的戲班子弟來說，確實常帶來深刻的折磨。據《廣西地方戲曲史料匯編》第十一輯所載：

藝人最怕在淡季裏生病，一病則九死一生。病在班裏，還有兄弟們看望一下，幫忙找些草藥，調調涼熱。如果班要拉走，那就顧不上你了。搭船走可抬你落船，行路怎麼辦呢？這種情況下，病人百中無一能活。著名（粵劇）文武生李叫天，就是班開走後死的，葬在小溪裏。小羅成是在船中死的，屍葬大海。還有一種是病在民家，死了只有半夜偷偷拖出去，找個地方挖個坑埋了就算。（第十一輯 1986:156-157）

拜先人的儀式，同樣是潮劇及福佬劇戲班的習俗。

儀式二：拜地方菩薩

戲班成員在一台戲開始前到達地方及戲棚，通常先到各主要神廟，尤其是即將慶祝誕辰的神廟，向菩薩燒香拜祭。而在每本戲演出前也必在台口（即前台臨近觀眾的邊沿）裝香，以供奉戲台對面的菩薩。

儀式三：拜戲神

初上戲台，戲班成員也先向放於後台、雜邊虎道門旁（行內叫「師傅位」）的戲神——通常是華光先師、田及竇——上香。在正式演出初次上場前，演員個別也會向戲神上香。

儀式四：破台

對粵劇戲班來說，在一個新落成的戲院，或在一塊從未用作搭建戲棚的地上演出前，必須進行「破台」儀式，否則，戲班不能開始演戲，成員不能開口說話，他們的正常生活及準備工作也受到影響。但潮劇及福佬劇戲班則在每台戲的第一天均須破台。

儀式五：丑生開筆

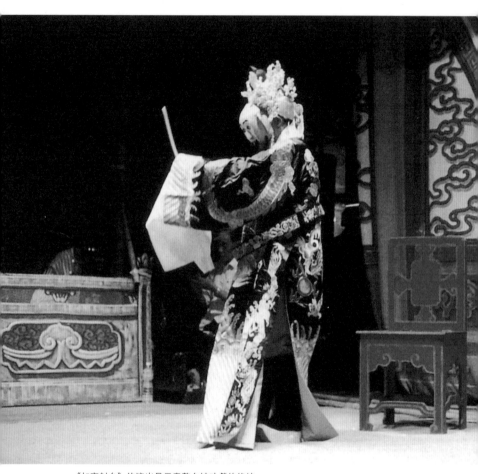

《加官封台》的演出是示意整台神功戲的終結。
1990 年大嶼山梅窩白銀鄉文武二聖寶誕

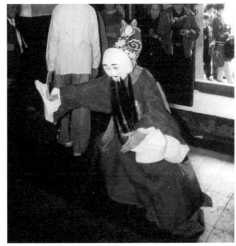

每年坪石村三山國王誕的正日，主會均按習俗安
排戲班在廟內演出例戲；相片中正上演的是《跳
加官》。攝於 1991 年

在「破台」儀式完畢後，班中「正印丑生」即用毛筆點珠砂，在後台師傅位旁近虎道門的大柱寫上「大吉」兩字。但寫至「口」部時，切忌四畫相連，以避「不開口」的壞意頭。

儀式六：台口裝香

班中成員，尤其是演員，在演戲前先在台口裝香，一說是為供奉戲台對面的菩薩，另一說是為孝敬聚於台口附近的神鬼，藉以祈求保佑，令演員不致失足墮於台下。

儀式七：封相、賀壽、加官、送子、李世民、團圓

戲班演出首天晚上通常會以例戲作為正本戲的前奏，行內叫「開台例戲」。「封相」、「賀壽」、「加官」、「送子」、「李世民」、「團圓」都是例戲。

粵劇戲班通常會根據個別的規模而選擇所演的例戲，如大型班必演《碧天賀壽》及《封相》，中或小型班則上演《小賀壽》或《碧天賀壽》，之後接上《加官》及《送子》。而這些例戲也不一定只在神功戲中上演，戲班有時也在一些商業性的戲院上演例戲。

一般而言，粵劇及潮劇首天演出的例戲有《封相》、《賀壽》、《加官》及《送子》等；福佬劇則演出《賀壽》、《加官》等，但不演《封相》；香港的潮劇戲班也較少演出《封相》。（詳情見第四章）

儀式八：封台

「封台」是神功粵劇最後一晚演出後必做的儀式，潮劇沒有這個習俗，福佬劇所謂的「行八仙」也是可有可無。《封台》又叫《加官封台》，所用服飾及面具與「加官」一樣，但卻不用加官條。演員持笏出場後在衣邊及雜邊台口分別揖拜，據說是象徵送走戲班師傅、請各方鬼神各自散去，及天官再次賜福

觀眾及地方人士;全個儀式只需約二十秒。在實際功能上,也有資深的戲班人士指出,《封台》的演出是示意主會向戲班已經繳足所有戲金。如此,它也是一項世俗儀式。

3. 社群神功儀式

籌辦神功戲的社群往往因為不同的宗教信仰而有不同的儀式。整個籌辦過程是由社群成員選出的一組代表執行,地方居民稱之為「值理」;戲班則稱之為「主會」。

一般而言,涉及社群的神功儀式如下:

儀式一 : 請神

由於演戲目的是為娛神娛人,和許多其他地方劇種一樣,香港的神功粵劇傳統上戲棚必須建於神廟的正對面,讓菩薩可以欣賞戲劇的演出。若因地理關係,戲棚無法向廟而建,或因同樣理由廟與戲棚雖然相對但距離太遠,致令菩薩難於看戲,主會則安排在戲棚內末端朝戲台建一神棚,或在末端上方搭一架子,以之安放菩薩的像,是謂「請神」,以便看戲。

儀式二 : 遊神

地方居民及代表把神像請出廟外,在鑼、鼓、鈸、嗩吶及舞獅(或舞麒麟)聲中,把神像抬往社區中主要街道及重要建設,藉以祈求菩薩保佑區內人士,整個過程稱為「遊神」。

儀式三 : 拜地方菩薩

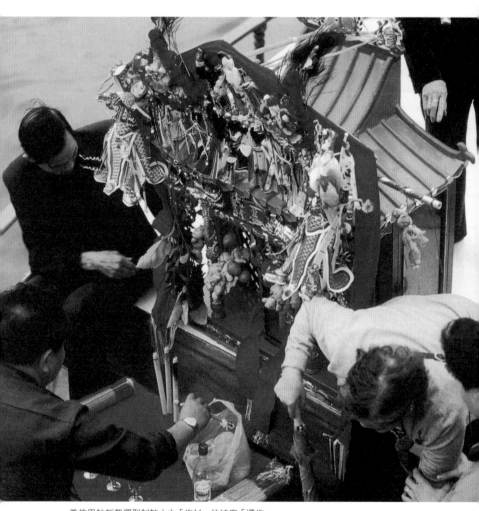

善信用舢舨載運型制較小之「炮衫」往神廟「還炮」。
攝於 1991 年滘西洪聖誕正日

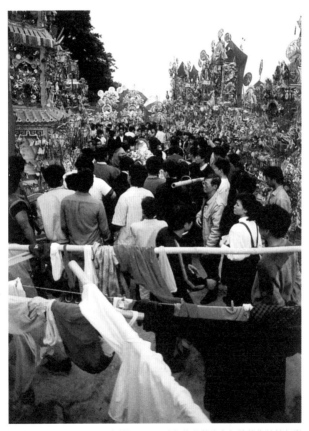

在神誕正日，去年搶得花炮者把菩薩像放於色彩
繽紛的「炮衫」裏，送回神廟，是為「還炮」。
1987 年滘西洪聖誕

與戲班儀式之二相近。

儀 式 四 ： 賀 誕

值理會及地方居民在正日準備祭品如燒豬、生果、鮮花，向菩薩奉獻。

儀 式 五 ： 還 炮

在翌年神誕的正日，信眾須把搶或抽得花炮送回「主會」，並捐出一筆「炮金」以資助神功活動，是為「還炮」。

儀 式 六 ： 抽 或 搶 花 炮

「搶花炮」並非每個神誕的必備儀式，但傳統上有這項活動的社群均有預定的花炮數目，由十數個至數十個不等。在香港政府尚未立法限制炮竹的使用之前，花炮由火藥製成，依次序射向天空。

政府限制炮竹的使用後，花炮則由木片或竹片造成，由橡膠帶彈到天上。當花炮跌到地面時，聚集的信眾爭相搶奪。搶得花炮者按花炮次序向「主會」領取菩薩像一尊（傳統上稱為菩薩的「炮身」），迎送回家保存一年，據說可得菩薩的特別庇佑。

搶花炮原是正日的其中一項主要活動及儀式，但由於它常觸發打鬥及衝突，香港警察當局已禁止全港大部分地區的搶炮活動。為了保留這項習俗，很多地方改用抽籤或出標方式分配花炮。

儀 式 七 ： 問 杯 選 來 年 值 理

「問杯」也稱「跌杯」或「踏杯」，方法是在神壇前把兩塊半月形木片丟在地上，由於每塊木片一邊平坦另一邊彎曲，兩塊木片同時跌在地上便呈現三種可能的結果：兩片彎曲一邊同時向上稱「寶杯」；平坦一邊同時向上叫「陽杯」；兩塊木片分別以平坦及彎曲一邊向上時稱「聖杯」。只有「聖杯」是代表菩薩的同意，「陽杯」及「寶杯」則象徵菩薩的反對。地方上也有把後兩者統稱為「吉杯」，是取其「空」及「無」的含義。

儀式八：競投勝物

「勝物」是指善信捐出的神像、走馬燈等物件，會眾以競投方法價高者得，得款以資助神功活動，做功德之用。一般在分燒肉、紅雞蛋後舉行。

儀式九：分豬肉、紅雞蛋

賀誕完畢，值理會成員將豬肉及紅雞蛋分給主會及地方居民享用。

儀式十：送神

相對「請神」或「遊神」，送神的儀式便較為簡單，通常只用鑼、鈸及嗩吶，少有舞獅相伴，很多時甚至不用音樂。

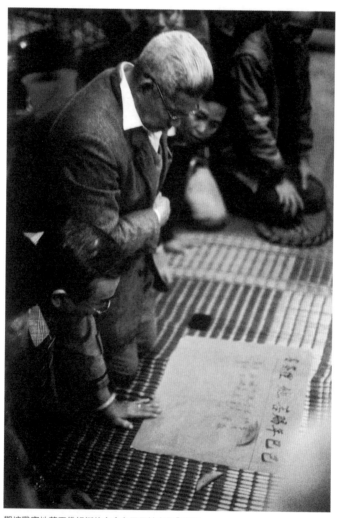

觀塘雞寮地藏王佛祖誕的主會在正日於廟內「踏杯」
選出下一年的「值理」，攝於 1988 年。

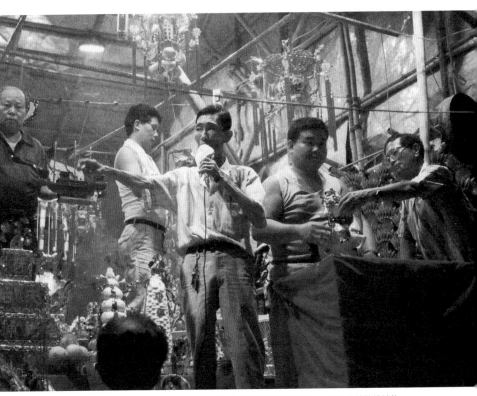

1988年石塘咀潮僑盂蘭勝會，值理主持競投勝物。

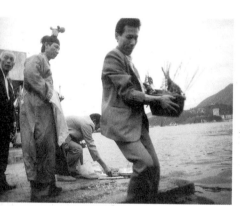

1990 年觀塘雞寮地藏王佛祖廟開
光，最後一項儀式由道士及主會代表
在水邊送神。

一些主會在神誕演戲進行間，同時
邀請鄰近各村的土地神位到神棚賞
戲。1988 年東涌侯王誕

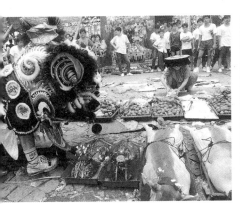

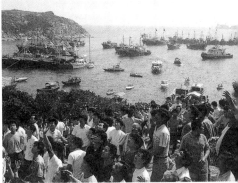

1991 年大埔舊墟大王爺誕正日，善信在神棚前擺放各式祭品。

蒲台島是香港少數仍保留搶花炮習俗的地方。1987 年蒲台島天后誕正日

第四章

例戲的演出

「例戲」，即一系列必須演出的劇目，屬於神功戲的經常性儀式及劇目，乃相對「正本戲」而言。不過，在商業性的戲院中，粵劇戲班在開台的首晚也常演出例戲《碧天賀壽》及《六國大封相》。

人類學學者王嵩山在《扮仙與作戲》一書中把「扮仙」與「作戲」或「例戲」和「正本戲」看作演出上的兩個階段，其實，它們也可能是戲曲發展史上的兩個階段：一些劇種，戲班在早期只上演扮仙戲或例戲，而後期才逐漸加入長篇的全本戲曲。

以下是粵劇、潮劇及福佬劇例戲的比較。

	粵劇	潮劇	福佬劇
1. 破台	祭白虎	淨棚	出殺（又稱洗叉）
2. 八仙賀壽	香花山賀壽	✓	蟠桃赴會
	碧天賀壽		鐵拐李得道
	小賀壽		普通賀壽
3. 封相	✓	✓	✗
4. 加官	✓	✓	✓
5. 送子	小送子	落地送子	落地送子
	大送子		
	落地送子		
6. 李世民（又稱唐明皇淨棚）	✗	✓	✗
7. 團圓（又稱京城會）	✗	✓	✗
8. 封台	加官封台	✗	行八仙

1. 例戲一：「破台」

「破台」是中國很多地方戲班的主要習俗、禁忌及儀式。崑劇演員侯玉山在他口述的《優孟衣冠八十年》一書中曾敍述崑劇及弋陽班的破台習俗，京劇演員李洪春在《京劇長談》中也提及京班的破台。

據楊鏡波述、龐秀明記的〈關於《破台》、《跳玄壇》及《收妖》〉一文所說，國內粵劇落鄉演戲的「過山班」的破台，是由一個開花臉的演員擔當的，演出過程如下：

潮劇淨棚所用的香燭及祭品，在儀式前放於台口正中。

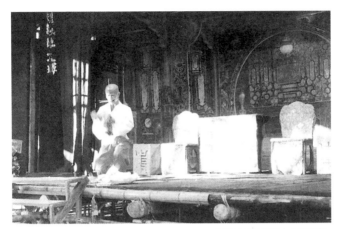

淨棚演員持公雞向台前揖拜。

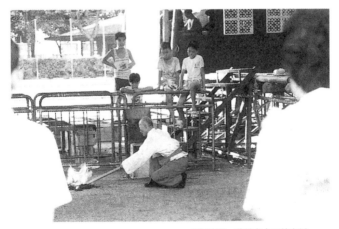

淨棚完畢，演員在台下燒衣紙。

（以上照片均攝於 1990 年長沙灣潮僑盂蘭勝會首天）

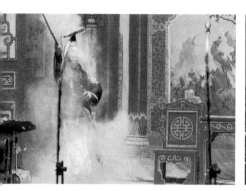 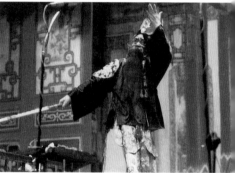

《祭白虎》開始時，財神演員先點
燃縛在道具鐵鞭上的一串炮仗，同
時出場。

財神演員演出「跳大架」，象徵財
神的威武。

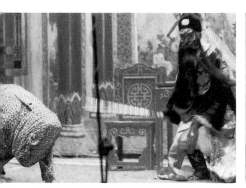

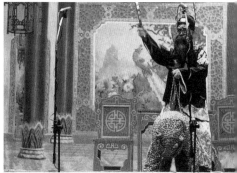

財神演員自木桌上躍下，其後與老
虎搏鬥。

財神降伏老虎，以鐵鏈鎖着虎口，
擺着「公明架」。

（以上照片均攝於 1990 年米埔隴三十六先師寶誕）

演出（員）上場之前，周圍燈火要全部熄滅，舞台上的燈也要用布袋包住，整個舞台異常陰森昏暗。演員手拿三叉畫戟衝出舞台，在台上揮舞砍殺，告一段落之後，逐級爬上舞台正中已砌疊好的枱、椅上，到了最高層（過去的舞台較矮小，均為瓦頂結構），用盡平生力氣將戟尖向舞台頂刺去，如果能刺破瓦頂，就是「破台」的第一回合成功。緊接着是持戟用力將台上疊好的十隻瓷碗鑿去，要由面到底全部一次過鑿破，這時「破台」便成功了。演員當即拿起事先準備好的公雞殺死，以雞血滴舞台一周，便可退場。這時全場燈火全亮，接着開鑼演戲。（楊、龐 1988:61）

據說，上述的「破台」方式只用於新戲院或新的固定舞台落成，在第一次演戲之前進行。但今天，香港粵劇班在戲院及戲棚並不採用上面引述的「破台」方式，卻用稱為《祭白虎》、《跳財神》、《跳玄壇》或俗稱「打貓」、「捉白虎」的儀式。潮劇稱「破台」為《淨棚》；福佬劇「破台」則稱《出殺》或《洗叉》。

《祭白虎》準備及演出過程

《祭白虎》全長約三至五分鐘，只需兩名演員，其一演武財神趙公明（也即「玄壇」），其二演老虎。由於「白虎」是道教信仰中象徵性的凶星，據說由五百歲之老虎變成，故今天粵劇《祭白虎》中老虎並不穿白色而只着普通黃色虎衣。參與演出的尚有敲擊樂手三人，一人為掌板，負責戰鼓、沙的、卜魚及梆鼓等樂器；其餘兩人為高邊鑼及大鈸手。

《祭白虎》儀式過程具有戲劇性的情節，主要奠基於道教對武財神有降伏老虎威力的信仰，並配合民間慣常以生豬肉奉獻給白虎的習俗，象徵着以肉塞虎口，令白虎難以開口害人。

在準備演出時，扮財神的演員在後台工作人員的幫助下穿起黑「四色褂」，之後獨自在後台「師傅位」神壇前化妝及戴冠。財神面譜以黑色為主色；黑冠上簪金花繫紅帶，模仿一般菩薩神位上的裝置。演員一旦畫畢臉譜及戴冠後，便由普通人轉化為財神，後台各人為避煞氣，均不敢再走近。這時候，扮老虎的演員

也已穿着妥當；兩位演員隨即靜待於後台右邊（即「雜邊」）的「虎道門」。

儀式開始時，後台工作人員點燃財神手持的道具鐵鞭上的炮仗，飾演財神的演員在炮仗及鑼鼓聲中衝到前台，卻即在觀眾席右邊（即「衣邊」）虎道門折返後台，走過天幕後的通道，再在雜邊虎道門上場亮相。走過這前後台一圈後，財神已把後台的煞氣驅走。

之後，扮財神的演員演出「跳大架」功架，藉此驅走前台各處的煞氣。演員其後運用如默劇般的動作，象徵入睡，並在睡醒後失去老虎的蹤影，且遍尋不獲。演員此時攀上木桌，象徵登上高山遠眺虎蹤。

扮老虎的演員在這時候上場；有些演員面朝前台衝出，另一些則為了減低煞氣，背着觀眾席退步出場。老虎走向左邊（衣邊）前台邊沿預先掛在一張木椅腳上的生豬肉，以動作象徵吃過豬肉，隨即把肉丟到戲台底下。

財神在這剎那間自木桌上躍下，與老虎打鬥起來。不一會，財神制服並騎在老虎身上，從工作人員手上拿過鐵鏈，綑過老虎面罩的口部，目的是使白虎不能再開口為害。財神一手勒緊鐵鏈，一手高舉鐵鞭，擺出一個勝利的姿勢。在入場時，為免傷害後台的戲班成員，財神及老虎面向觀眾席，自台正中位置斜線退後步往衣邊虎道門。到了虎道門，工作人員用「衣紙」（有時用毛巾）替財神抹淨面譜，脫去黑冠，扮老虎的演員則除掉面罩；這樣，兩人回復了人的身分後才能回到後台。

鑼鼓聲停下後，戲台上下戲班成員同時高叫一聲，示意儀式完成前絕對不能開口的禁忌已經解除。

《淨棚》準備及演出過程

演員一人以紅布帶束一枝毛筆在額頭正中，口含摺成三角形的黃色紙符，身穿白衫、紅褲。

演員在上場門靜待福佬劇《出殺》
（即《洗叉》）的演出。

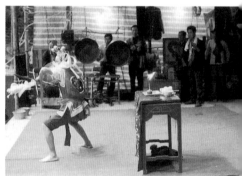

演員持三叉向前台左方猛刺三回，
每回三次；台上木桌上放有神水及
刀，桌下有公雞一隻。

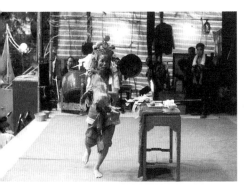 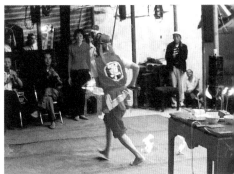

演員持公雞在前台及後台灑血。　　　　　演員點燃掛在三叉上的衣紙及紙
　　　　　　　　　　　　　　　　　　　　符，從前台進入後台。

（以上照片均攝於 1990 年雞寮地藏王佛祖廟開光）

在儀式開始前，演員先在前台口正中央點燃香燭及擺放衣紙、生魚、米、米酒、烏豆等祭品。之後，演員回後台準備。

在鑼鼓聲中，演員手持雄雞由後台衝出，用雞向前台參拜，之後回到後台，在神壇前用刀割開雞冠，用雞血在後台四角灑潑，再回到前台，向前灑雞血，之後把雞丟到台下。演員再把祭品撒到台下，後奠酒並把衣紙拿到台下，連口含的符一起火化。

《出殺》準備及演出過程

「出殺者」頭戴仿僧侶的頭陀飾物，身穿紅色兵卒戲服，面上繪有五雷神的面譜。

在儀式開始前，演員（「出殺者」）先在台前文武場兩柱插香，再回後台準備。後台置一枱並放有「出殺」所需用品。當值理清場後，一道士手持一個盛有香草及符水的膠桶，用香草沾水向棚內各處潑灑符水，但不上戲台。

不久，在鑼鼓聲中，演員手持一枝三叉，從武場（台上面朝觀眾右邊）衝出，到台中近文場（台上面朝觀眾左邊）及武場台口各向前面刺三下，然後略轉身，行小圓枱到出場位置附近，將三叉插刺在台板上。

之後，演員走到木枱後取公雞及刀，用刀割雞頸並向台口、天幕及後台作灑血狀。之後約一分鐘，演員再由武場出台，並向台左、台右及後台撒米。約半分鐘後，演員從武場出台，放下瓦碗並取回三叉。他在身穿便服的工作人員協助下，燃點已插在三叉上的符。之後演員從文場入後台，再由武場出台並到文場及武場台口向上空刺三下，接着到台中向左右兩邊耍槍花，耍完後把三叉插回原插叉處。最後演員到台中下跪，之後站起，從文場進入後台。

2. 例戲二：「賀壽」

粵劇「賀壽」分《碧天賀壽》、《小賀壽》及《香花山賀壽》三種。《碧天賀壽》只用於一台戲的開台首晚，在《六國大封相》或在《加官》及《小送子》之前。有時它與「封相」相連，作為「前奏」，而不另行註明。《小賀壽》或用於開台，但通常用於白天下午演戲，均在《加官》及「送子」（《大送子》或《小送子》）之前。《香花山賀壽》不用於一般神功戲任何一類，卻是粵劇戲神「華光」誕戲行慶祝活動的其中一項例戲。

福佬劇「賀壽」可分三種：普通賀壽、《鐵拐李得道》及《蟠桃赴會》（又名《十仙賀壽》）。《鐵拐李得道》只用於一台戲的首天晚上，在《加官》及《落地送子》之前；而《蟠桃赴會》則在正日演出。

潮劇「賀壽」則稱《八仙賀壽》或《十仙賀壽》。

從儀式角度來看，「賀壽」是利用八仙中的人物代表戲班及地方村民向菩薩祝賀生辰。戲班受聘於地方演出神功戲，主要角色就是扮演一個造就神功的媒體。

在演出時，粵劇《八仙賀壽》一般均用八位演員，分別扮演八仙，即漢鍾離、呂洞賓、張果老、曹國舅、鐵拐李、韓湘子、藍采和及何仙姑。其中扮演漢鍾離的演員叫「賀壽頭」，通常由較有經驗者擔任，負責提點其他演員演出上的各種細節。藍采和及何仙姑習慣用女裝出場，分別由班中第五及第六花旦扮演。演出的主要情節是八仙一對對走向台口，向廟或神棚方向跪拜，並唸詩白。

據人類學者王嵩山《扮仙與作戲》一書所說：

> 在功能上，扮仙戲不但分割了世俗與神聖；就戲曲的演出而言，它也承續了鬧台以吸引觀眾的目的；同時也藉此機會擺出戲班中所有或重要的角色及行頭，展現戲班的基本實力，觀眾在「眾仙下凡」的同時，已開始沉浸到戲劇的世界裏面了。（王 1988:145）

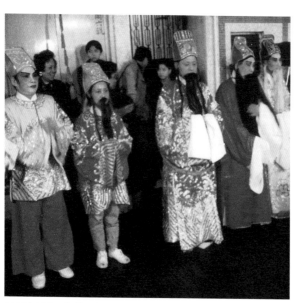

1992 年西區正街「福德宮」土地誕，
演員在神棚前演出《落地賀壽》。

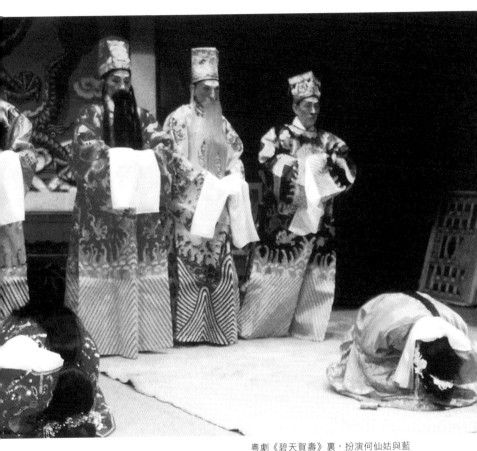

粵劇《碧天賀壽》裏，扮演何仙姑與藍采和的演員向台前菩薩跪拜。1988 年三門仔土地誕

3. 例戲三：「封相」

「封相」在粵劇班中有稱《六國封相》、《七彩六國封相》、《六國大封相》，而簡稱《封相》。關於它的歷史來源眾說紛紜，但因不在本書討論範圍，故從略。

今天香港粵劇及潮劇戲班上演「封相」，目的不外是陳列戲班的規模：台柱、演員數目、華麗服裝和佈景，及樂隊鑼鼓的威勢。據班中資深從業員稱，自清末時期以來，「封相」的作用是給地方主會按與班主簽訂的演戲合約點算演員數目，以斷定班主有否履行合約。故此，「封相」的儀式意義主要是世俗性而非宗教性的。然而，就其為菩薩提供色彩繽紛的神功戲序幕而言，它當然也是神功儀式。

「封相」以戰國時代蘇秦遊說六國合縱抗秦有功，被封六國丞相為故事背景，但卻以帶六國聖旨給蘇秦的公孫衍為「主角」，為扮演這人物的「正印武生」演員提供顯露「坐車」功架的機會，成為全劇的高潮。

「封相」的重要情節

1. 六國王侯以蘇秦遊說合縱有功，商議加封蘇秦為六國丞相，決定由魏國王門官公孫衍帶聖旨往訪蘇秦，六國元帥負責護送。六國王侯及元帥中由台柱扮演的包括「小生」演的趙侯、「丑生」演的韓侯、「文武生」演的魏國元帥及「小生」（或第三小生）演的楚國元帥。

2. 公孫衍交過聖旨後拜別蘇秦。

3. 第三花旦、第二花旦（即二幫花旦）及正印花旦先後各持一對錦旗上場，象徵推上三輛車子，為公孫衍及隨員準備啟程回國。

4. 公孫衍在六國元帥護送下坐正印花旦所推的一輛車子回國，二人表演一

段推車及坐車功架。

5. 北派武師表演拉馬及北派功架之後，全劇終結。

4. 例戲四：「加官」

「加官」又稱「跳加官」，由一名演員戴白色面具扮演天官，並身穿圓領官袍，頭戴紗帽，右手抱笏。演員以寫上「合境平安」、「生意興隆」、「步步高陞」、「萬事勝意」或「萬壽無疆」等吉利語句的紅布條（行內叫「加官條」）出示觀眾，象徵「天官賜福」的意思。粵劇演員配戴加官面具的方式十分特別：面具底部設小木條，演員用口咬着木條演出。因此，演員在「跳加官」時根本不能說話，而傳統以來演出也不須說話或唱曲。正如歌仔戲一樣，演員對加官面具須有敬意，面具拿在手中便不能說話，否則班中會發生不吉利（如失聲）的事情。（王 1988:152）

據資深粵劇男花旦演員陳非儂述，余慕雲記的《粵劇六十年》所說，傳統以來「跳加官」的演出次數並不固定。戲班成員有時為博得觀眾打賞，每有大人物到來看戲，必演一次「跳加官」；每次演出也必有紅封包獎賞。在新加坡演出的情況引述如下：

新加坡過往最盛行跳加官，特別在農曆新年，一晚跳幾十次都有。如臨時加演的跳加官，則多數將紅布改為紅紙寫上被祝賀者的名字，跳完加官後把那紅紙貼在戲院台上，或廂房等地方，因此有時貼得全間戲院到處都是紅紙條。（陳、余 1982:32）

「女加官」

粵劇戲班傳統以來又分男加官及女加官。今天在國內及香港所見的屬男加官，女加官的演出現已瀕臨失傳。潮劇及福佬劇則沒有男、女加官之分。

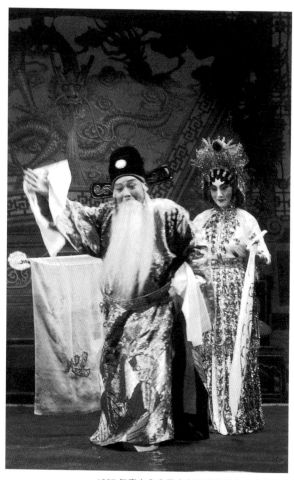

1987年青衣島真君大帝誕演戲首晚上演《六國大封相》，謝雪心（正印花旦）與陳亮聲（武生）合演推車及坐車功架。

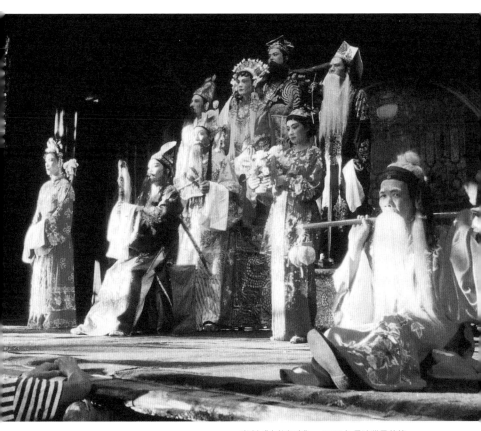

潮劇《十仙賀壽》。1990 年長沙灣盂蘭節

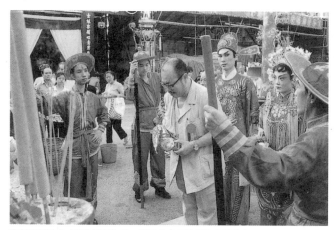

潮劇演員演出《落地送子》時，值理代表手抱戲神太子像在
神棚前唸吉祥話。1990 年長沙灣潮僑盂蘭勝會正日

同上。「斗官」被值理送回台上，由演員之一（女演員）接過。

1990 年新界米埔隴「三十六位先師寶誕」，粵劇戲班
「斗官」（即道具娃娃）被送到神棚裏。

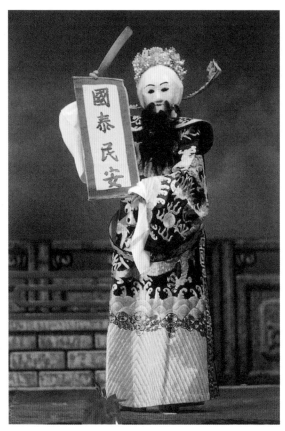

演員出示加官條，上書《國泰民安》四個字。

1990 年長沙灣潮僑盂蘭勝會演出之《加官》。

跳女加官時，穿鳳冠霞珮，執笏，用《一錠金》音樂，用簫拍和。表演時，先表演抽象的落車、上車功架，然後舞拜，其中有不少花旦的基本功，如踏七星、走俏步、拉山等。全劇也是只做不唱。最突出的是用身段做手砌出一品夫人四個字。一品夫人四字的砌法，雙手平伸代表「一」字，開口加上兩手又腰成一「品」字……咬笏（作一劃），伸開雙手（作一劃），雙腳張開成八字（作人字）成一「夫」字，側身伸一手（作一撇，加上人本身作一撇），成一「人」字。（陳、余 1982:32）

5. 例戲五：「送子」

粵劇「送子」又分《大送子》及《小送子》，前者用於每台戲正日下午正本之前，後者用於首晚開台及非正日下午正本之前。

「送子」是基於董永與七仙女結合，但被逼分開，仙女產下孩兒送回董永撫養的故事，由於「產子」及「送子」是民間尤其是農村中吉利象徵，故「送子」成為很多地方劇種神功戲中不可少的劇目，漸漸轉化成「例戲」及儀式。

《大送子》以七位仙女上場眺望凡間開始，之後述董永高中狀元遊街。七姐其後把孩子送回董永，董永接過孩子，夫婦再次以仙凡為界，從此分別。《小送子》則只由兩位演員分別扮七仙女及董永演出，仍以交還孩兒為主要情節。

潮劇及福佬劇的「送子」與粵劇最大的不同是前二者採用「落地送子」的演出方式，因為在潮州人及福佬人的演戲習俗中，傳統以來均把例戲視為一項重要儀式，而不單純是在舞台演區裏進行的演出。故每當粵劇戲班為潮州或福佬社群演出時，也會因應他們的習俗改用「落地送子」。

「落地送子」的演出與習俗

當演至「送子」時，潮劇及福佬劇戲班便利用戲神三太子（金叱、木叱、哪叱）其中一位的神像為道具嬰孩，通過設在中央的梯子，扮演董永、仙姬及董永隨從的演員在鑼鼓及嗩吶聲中悉數走到觀眾席上，再走近神棚或廟，把神像放到神棚或廟裏的祭壇上。扮演董永及仙姬的兩位演員再向祭壇三跪九叩，然後回到戲台，「送子」才算結束。

在以三天為一台戲的潮劇演出裏，戲班每天演出「落地送子」時送出一位太子神像，在最後一晚演出正本戲時，值理會派出代表把三位太子送回台上，同時給戲班送上「紅封包」。遇到一些潮州或福佬戲班只得一位太子的像時，主會須在每天晚上把太子像送回台上，通常在正本戲演出途中，由男性值理在台下交到台上的女演員手中。這種把戲神像送到神棚或廟的習俗，據說是為把戲神迎至祭壇接受香火及祭品，以示地方對戲神的尊敬。此外，一些地方人士及戲班從業員也相信，戲神送到地方菩薩旁邊，是為便利神向菩薩講解戲班演出的劇情。

6. 例戲六：「李世民」

男演員穿黃蟒袍、嘴掛黑鬚，由武場虎道門上場，之後向前台左邊、右邊及正中揮動水袖，及在台口正中半白半唱：「高搭彩樓巧樣裝，梨園子弟有萬千；句句都是翰林造，唱出離合共悲歡。」唱罷由文場虎道門回後台。為潮劇所獨有的例戲。

7. 例戲七：「團圓」

呂蒙正高中封官，等候妻子進京。呂妻戴鳳冠、穿紫蟒，乘轎而至，蒙正迎之入室，二人坐定，侍婢奉茶，二人互道吉祥語，並各有一唱段。在簡短的版本中則把唱段刪去。二人互相參拜，相繼入場。這也是潮劇所獨有的例戲。

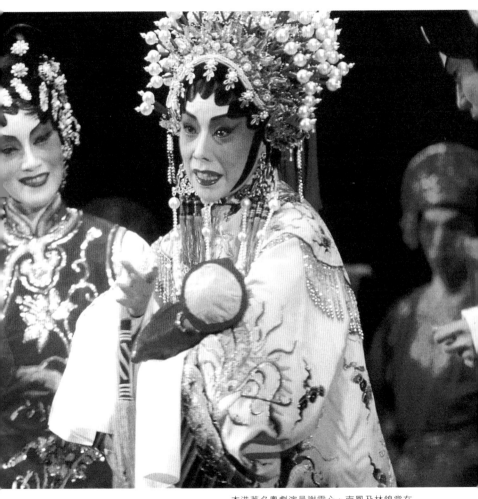

本港著名粵劇演員謝雪心、南鳳及林錦棠在
《大送子》中的演出。1990 年大埔泰亨鄉五
年一屆太平清醮正日

8. 例戲八:「封台」

「封台」是每一台神功粵劇在最後一晚演出後所必做的儀式,據說其象徵意義有三:1. 送走戲班師傅;2. 請各方鬼神各自散去;及 3. 天官再次賜福觀眾及地方人士。如前所述,只有主會已經繳足所有戲金,戲班才會演出「封台」。此外,據粵劇研究學者楊鏡波及龐秀明所說,在一個新建舞台的首台戲演出後,戲班則要進行「收妖」儀式,其情節是「兩個演員扮成小鬼,拿着刀在舞台上互相追殺,直至雙方皆被殺死」。(楊、龐 1988:62)

據中國戲曲學者周貽白的《中國劇場史》所說,類似「封台」的儀式同樣亦見於一些北方劇種:

> 又舊日戲劇散場,司樂者照例須吹喇叭,俗稱「吹挑子」,並以雜腳飾作生、旦二人出向舞台四方拜舞,俗謂之「送客」。其用生旦,殆表示團圓之意。且同時以開場「加官」所用之「金榜」由走場者擎向觀眾,然後散場⋯⋯蓋亦古樂舞「收隊」之遺意。(周 1936:120)

9. 結語:例戲演出的地方色彩

以例戲的演出而言,香港的潮劇及福佬劇與粵劇的最大分別,是前兩者習慣演出「落地送子」。這個演出習慣特徵也同時反映於戲台的建築上,即舞台前的梯子,潮劇及福佬劇不像粵劇般建於兩旁,而是建在正正中央。如第 89 頁平面圖所示,原來粵劇的大、中型戲台的兩旁均架設有竹或木梯,以便演員、值理會成員、觀眾及其他有關人士從觀眾席走到後台。由於梯子設於衣邊及雜邊,這種進出後台的活動一般並不影響戲劇的演出。但在小型的戲台裏,很多時為了遷就搭棚地方的附近環境,梯子設放的位置便不固定了。

潮劇及福佬劇戲台的最大特點則是把梯子建於舞台的正正中央。這梯子的

用途主要不是為方便進出後台，而是因為：1. 傳統以來，潮州及福佬人籌辦神功戲，規定男女觀眾不能混在一起。是以觀眾席以戲台中央梯子為界，一般男觀眾坐在面向戲台的右邊，女觀眾坐在左邊。時至 20 世紀 90 年代，很多社群仍遵守這習俗；2. 男、女觀眾既以梯子為界，則坐在觀眾席後方的菩薩，不論是在廟或是神棚裏，均不受觀眾阻擋視線，可以清楚地看戲；3. 梯子設在中間，主要是為方便「落地送子」的演出。可是，所謂各劇種例演演出上的差別，歸根結底，是不同地方社群的文化差異，而它們之間又會互相影響。首先，是不少潮州及福佬社群開始聘用粵劇戲班；其次，粵劇戲班的演出習俗上也有潮州化及福佬化的傾向。

香港的潮州及福佬人自 50、60 年代以來，均習慣聘用屬於自己方言及文化的戲班為神功活動演戲。但至 80 年代，很多潮州及福佬社群已開始聘請粵劇戲班，其原因在於：1. 隨着香港居民在香港境內各地的遷徙，很多潮州及福佬社群也混雜了廣府、本地、客家及其他方言人士，加上新一代在香港出生的潮州及福佬人對自己方言不一定諳熟，值理會在居民的要求下改聘粵劇戲班演戲，以使更多觀眾能夠參與；2. 同樣因新一代的福佬及潮州人對自己方言的疏遠，這兩種戲班面臨演員老化及缺乏接班人的危機。一些社群在無法請得潮州或福

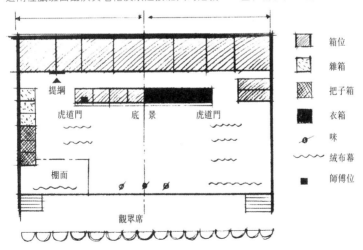

粵劇戲台上各部分的位置圖

89

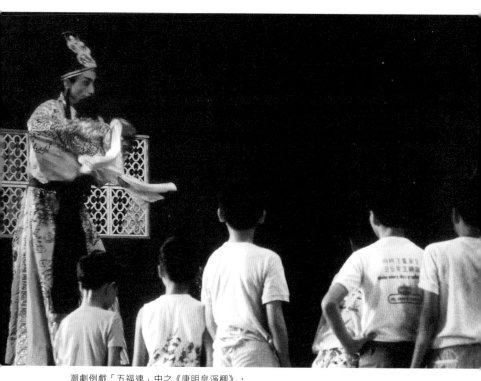

潮劇例戲「五福連」中之《唐明皇淨棚》，
又名《李世民》。1990 年長沙灣潮僑盂蘭勝
會首日

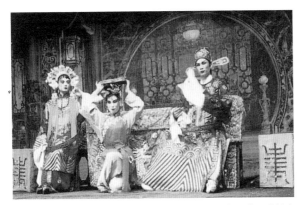

潮劇例戲「五福連」中之《團圓》，侍婢向
呂蒙正及夫人奉茶。1990年長沙灣潮僑盂
蘭勝會首日

潮劇戲棚裏，戲台前分隔兩邊觀眾的通道。
1990年長沙灣

佬班演戲時，只有轉聘粵劇班。

　　雖然如此，很多潮州及福佬社群即使聘請粵劇班演神功戲，也同時積極地透過各種途徑保留自己的傳統習俗。這些途徑包括：1. 使用傳統舞台建築方式，把梯子置於戲台中央；2. 指示戲班在演出例戲時，採用「落地送子」；3. 在正本戲的場與場之間播出潮州或福佬戲的錄音，使觀眾有機會同時欣賞家鄉風味的戲曲；及 4. 一些福佬社群，如新界西北部的米埔隴村，為了保留福佬戲班在每次演戲前均須破台的習俗，要求聘得的粵劇班在每年開台前上演《祭白虎》破台儀式。這種每年破台的安排在粵班行內稱「例破」。

第五章

正本戲的演出

對一般觀眾來說，「例戲」只屬儀式性，目的不外顯示戲班演員的陣容及達到宗教性的功能；而「正本戲」才是一台神功戲的主要節目。

在 20 世紀 30 年代及以前，電燈並未普遍使用，晚上演戲甚為不便，故粵劇正本戲大多在白天演出。時至今日，一台為期三至五天的神功戲演出中，每天下午及晚上均會上演一齣「正本」，唯獨開台首天下午並不演戲。

1. 提綱戲

今天粵劇演員是根據劇本註明的人物、劇情、曲詞、各種音樂種類的運用，及其他特殊效果演出「正本戲」的。雖然演員及戲班的提場仍可按特別的需要而增刪及改變劇本的內容，但這種演出形式仍是以劇本為本（script-oriented）的。可是，在 30 年代及以前並不是這樣的。

從前的演員演出時，並無劇本可據，而是根據戲班「開戲師爺」所寫的「提綱」指示，像劇情大要、人物分配、佈景、道具及需用的鑼鼓點和「排場」（即有具體劇情的程式）等，再加上個人學戲時對各種基本功「排場」的吸收，以及個人臨場的發揮及演繹，方可完成演戲的重任。這種演出形式稱為「提綱戲」或「排場戲」。

有別於「以劇本為依歸」的演出形式，「提綱戲」或「排場戲」，需要演員十分具彈性，無論在唱腔、做手、身段及說白上運用「即興」，故傳統上也稱這種演出為「爆肚戲」；此外，「爆肚」實指各種形式及內容，包括悲、歡、離、合、嚴肅及詼諧的「即興」。

2. 開山及首本戲

一齣粵劇的首演，在行內稱「開山」。通常只在戲院或會堂裏的演出才有新戲的開山，而一般神功戲只演出舊戲。

一個地方社群籌辦一台神功戲，主會有權選擇上演「正本戲」的劇目，若所聘的演員名氣較大，且有個人「開山」或「首本」（即擅演）劇目，則主會一般會在這些劇目中挑選。例如，若社群聘用著名粵劇演員林家聲（生於 1933 年）擔綱演出，則主會會在林家聲個人的「開山」或「首本」劇目中點戲，一般離不開《雷鳴金鼓戰笳聲》、《碧血寫春秋》、《周瑜》、《無情寶劍有情天》等劇目。至於《胡不歸》及《花染狀元紅》兩劇，雖非林氏開山，但由於他曾師事此劇開山者薛覺先（1904-1956），並以唱「薛腔」著稱，故此兩劇亦屬林氏之首本。正如成立於 1965 年（已在 1992 年解散）的雛鳳鳴劇團，雖然其常演劇目如《帝女花》、《再世紅梅記》、《紫釵記》等並非該團文武生龍劍笙及正印花旦梅雪詩開山，但卻是兩位演員的師傅任劍輝（1913-1989）及白雪仙（生於 1928 年）所開創，並受到他們的親自傳授，故這些戲早在 20 世紀 60 年代已成為雛鳳鳴劇團的首本戲。

若演員演出非自己開山的戲，行內俗稱「執嚟做」（即撿拾回來做的意思）。但很多造詣不凡的演員常把「執」回來的戲加以發揮，轉化成自己的首本。在香港，很多未成名的文武生及正印花旦演員的首本劇目均是「執」來的。為神功戲演出時，這些演員也常被要求演出不同風格及流派演員所開山的戲，事實上比已成名的演員受到更高的考驗。

3. 粵劇正本戲舉隅

《胡不歸》

　　《胡不歸》是馮至芬（?-1961）為薛覺先、上海妹（?-1954）及半日安（1904-1964）等演員編寫之粵劇，首演於 1939 年，大概也是於 1938 至 1939 年間完成。關於馮至芬編寫此劇，其靈感及題材之來源有好幾種說法，較為合理的是馮氏據當時流行於中國及日本的小說、德富健次郎（1868-1927）著的《不如歸》所改編。當時根據的版本是林紓譯、1908 年刊行的中譯本。

掛於後台近雜邊「虎道門」的粵劇提綱，攝於 1987 年滘西洪聖誕。

梅雪詩、阮兆輝、靚次伯及尤聲普演出《再世紅
梅記》。1989 年鴨脷洲洪聖誕

林家聲、陳好述合演粵劇《漢武帝夢會衛夫人》。1991 年滘西洪聖誕

《胡不歸》一劇自首演後即廣受觀眾歡迎。它不只成為「薛派」的首本名劇之一，更經常為主要劇團及演員所上演。據一些粵劇圈裏資深藝人所說，任何戲班遇到觀眾上座偏低，只要上演《胡不歸》，即可連場滿座，故此劇有「還魂丹」之外號。自 20 世紀 30 至 90 年代，此劇在香港曾七次被改編成電影；其部分唱段或全劇主要唱段則有十種以上的商業性錄音，包括卡式唱帶、唱片及鐳射唱片。劇中《慰妻》及《哭墳》更成為「卡拉 OK」的基本曲目，此劇受歡迎之程度可見一斑。

《胡不歸》劇情大要：文萍生自幼喪父，由文方氏獨力撫育成人。文方氏本欲將姪女可卿許配萍生，唯萍生鍾情趙顰娘，並苦苦哀求，文方氏只得勉強答允。

婚後顰娘臥病，一向暗戀她的可卿兄長方三郎收買郎中，訛稱她患上肺癆病。文方氏遂乘機逼顰娘搬往庭院獨住，並禁止萍生會妻。萍生因思念顰娘，瞞着母親偷往庭院，與妻互訴離情。此段乃全劇有名之《慰妻》。

後文方氏見顰娘患上傳染病，早日添丁無望，逼令萍生與顰娘離婚，萍生不允。當時萍生出戰在即，文方氏待萍生離家後，逼媳離婚。

萍生戰場奮勇殺敵，凱旋而歸；但返家後，得悉顰娘被逼離家，肝腸欲斷，憤而離家訪尋顰娘下落。

萍生路上哭喚顰娘，巧遇丫鬟春桃；春桃告知顰娘已死，並帶萍生到墳前拜祭。萍生見碑上刻着「愛女顰娘之墓」，憤拔劍把「女」字改為「妻」字。

其實顰娘未死，她只假託夭亡，希望萍生另娶繼室。她躲在一旁，見萍生痴情如此，情不自禁，出來向萍生坦告一切。這時文方氏、可卿及三郎追蹤而至，目睹一切。文方氏見二人真心相愛，且知顰娘經已病癒，乃准許二人再續夫妻之情。三郎及可卿又坦白承認收買大夫陷害顰娘之經過，得到各人原諒。前事不提，一家團聚。

《帝女花》

　　《帝女花》由本港著名粵劇及電影編劇家唐滌生（1917-1959）根據清代黃韻珊（即黃燮清 1805-1864）崑劇劇本《帝女花》改編而成，於 1957 年由任劍輝、白雪仙、梁醒波、靚次伯、任冰兒及林家聲等演員所領導的「仙鳳鳴」劇團首演，有連續滿座數十場的紀錄。

　　1959 年此劇被拍成電影，一套四張的商業性唱片也於 1960 年面世。1976 年，由本港著名電影導演吳宇森執導，《帝女花》再度被拍成電影，主演者則是任、白的門徒龍劍笙及梅雪詩，及梁醒波、靚次伯、任冰兒等演員。此劇流傳之廣及受歡迎的程度，可說是空前的。

　　明朝末年，崇禎帝有女二人，長為長平公主，次為昭仁公主。由於長平公主恃才傲物，崇禎頗為其終身大事費心。其後周世顯謁見公主，以言詞打動公主芳心，被封為駙馬。然而，二人尚未成婚，李闖已率領賊兵圍困皇城。為免后、妃及公主受賊兵污辱，崇禎帝賜其紅羅自盡。唯長平公主與駙馬依依不捨，自縊未成；在危急中，崇禎親自執劍，殺昭仁、傷長平，並到煤山自盡。

　　長平公主獲周鍾父子相救，漸漸康復；其後因刺破周鍾計劃把自己獻給清帝，以求厚賞，遂與周鍾女兒瑞蘭使用移花接木之計，詐說長平公主不甘被賣，毀容自殺，實則匿居維摩庵中。

　　一年後，周世顯曾到周家乞求公主屍首未果，一天在維摩庵外巧遇貌似長平的道姑，遂上前追問。這時長平心裏已無俗念，不願與世顯復合，乃不肯承認原來身分。幾經哀求，長平仍不為所動，直至世顯欲以身殉，長平才與他相認。此刻周鍾與家丁追蹤世顯而至，長平只有暫避，並約世顯晚上二更在紫玉山房相會。周鍾得知世顯與公主仍有聯繫，遂奉承世顯，仍望能把公主及駙馬獻給清帝，以博取俸祿。

　　世顯、周鍾及十二宮娥往紫玉山房晉見長平。長平誤會世顯真意降清，悲

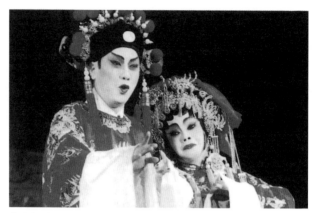

林錦棠、梅雪詩合演《帝女花》，攝於 1995 年
南丫島。（徐嬌玲攝）

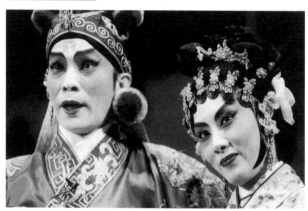

文千歲、汪明荃在《雙龍丹鳳霸王都》裏的演出。
1990 年大埔林村鄉十年一屆太平清醮正日下午

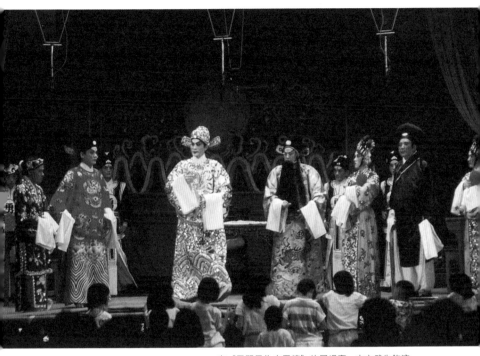

在《鳳閣恩仇未了情》的尾場裏，由文武生飾演的陸君雄被識穿身為番邦將軍，進退兩難。1987年大澳侯王誕

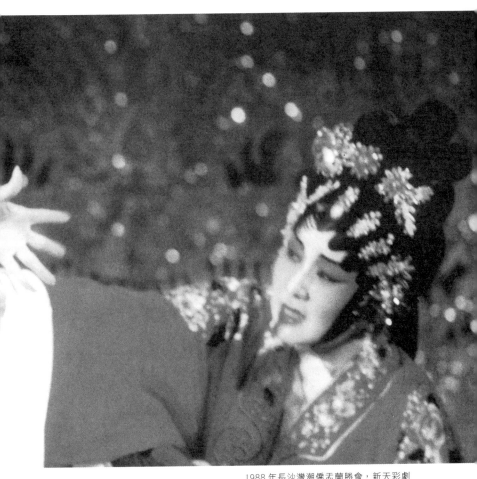

1988 年長沙灣潮僑盂蘭勝會，新天彩劇團演出《鳳閣恩仇》。

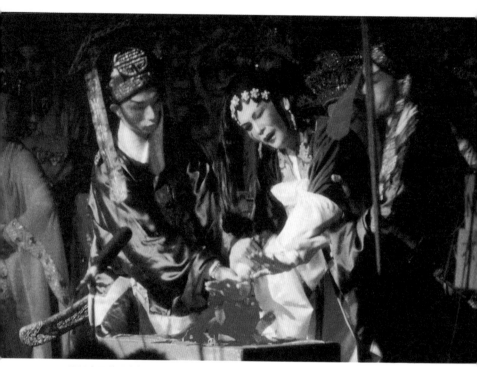

1988 年石塘咀潮僑盂蘭勝會演戲，韓江劇團演
出《黃飛虎反五關》。

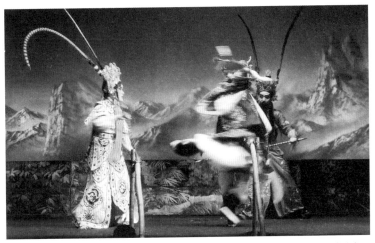

1987年香港仔黃竹坑潮僑盂蘭勝會，
戲班通宵演出《薛丁山全集》。

痛欲絕。世顯便着周鍾與宮娥退下，藉機向公主坦告假意投清之計，以換取清帝釋放太子及把崇禎屍骸厚葬於皇陵。長平遂寫表，由世顯帶呈清帝。二人計成，並在清宮御花園含樟樹旁拜堂，之後踐行前約，雙雙在樹下仰藥殉國。

4. 潮劇正本戲舉隅

《陳三五娘》

此劇又名《陳三與五娘》、《荔枝記》及《荔鏡記》，屬潮劇傳統劇目。

黃九郎有女五娘，為武舉人林大所喜愛；林大向黃家求親，黃九郎答允婚事，五娘則反對。五娘就自己終身大事問卜於廟，知前生注定之夫郎陳三將於六月六日騎馬經過五娘之樓台。五娘以手帕包裹荔枝擲向陳三示愛。陳三藉機入黃府為奴，在侍婢益春穿針引線下與五娘會面。林大一再催婚，陳三、五娘被逼私奔，事敗，陳三被捕。林大賄賂官員，使陳三發配崖州，並逼黃九郎綁五娘沉江，及欲謀奪黃家家產。其後陳三之兄告發官員受賄枉法，陳三與五娘才得團聚，並結成夫婦。

《蔡伯喈》

《蔡伯喈》是潮劇傳統劇目，其題材源自宋代南戲《趙貞女蔡二郎》。元末明初劇作家高明（生於約 1325 年，卒於明初），曾把此故事改編成《琵琶記》。

蔡伯喈為陳留人，與妻趙五娘新婚不久，即奉父命上京赴試。伯喈高中狀元，為宰相牛氏強招贅為婿，並不准伯喈回鄉探親。時趙五娘侍奉公公婆婆於家鄉陳留，因大旱缺糧，五娘以米飯供公婆食用，自己以穀糠充飢。未幾，公婆相繼死去，五娘帶琵琶上京尋夫，終與伯喈團聚。

宋代南戲《趙貞女蔡二郎》以伯喈負情，不肯與五娘相認，最後遭雷暴打死為結局，《琵琶記》及潮劇《蔡伯喈》則對伯喈有較正面的刻劃，最後亦以二人團圓結束全劇。

5. 福佬劇正本戲舉隅

正字戲《張春郎削髮》

據潮劇研究學者林淳鈞的《潮劇聞見錄》指出，《張春郎》一劇原亦屬潮劇傳統劇目，但現時所演出的潮劇版本則改編自正字戲。（林 1993:486）宰相之子張春郎（也稱「張春蘭」）自幼與牛賽花指腹為婚，但二人從未有緣會面。其後賽花因營救王爺有功，立為公主。一日，春郎得知公主將往東岳寺上香，懇求住持允許他假扮小和尚以一窺公主丰采。春郎向公主奉茶，乘公主喝茶時偷看公主，被公主發覺而怒斥，春郎受驚，倒在地上，真髮外露。住持恐怕公主降罪，假意說春郎是帶髮修行，即將削髮。公主半信半疑，遂命令住持即時為春郎削髮，證明他所言非妄。春郎聞令，魂不附體，登時暈倒，醒來只知已被削髮，悲痛萬分。

公主其後得知東岳寺裏被逼削髮的小和尚原是她未婚夫婿，十分懊悔。她趕往寺去，欲求春郎原諒。春郎因被逼削髮而感人生之無常，正想皈依佛法；宮主到來雖解釋一切，春郎以二人注定有緣無份，避公主而不見。最後幾經轉折，春郎感公主之真誠，才還俗與公主成婚。

在劇中張春郎逃避公主一折，扮演公主與春郎的演員每每以傳統表演程式「走馬步」（俗稱「雞仔步」）刻劃追逐的緊湊過程。演出時，兩位演員一前一後，雙腳踏步，像原地跑般緩緩向前，配合起緊密襯伴的鑼鼓及大嗩吶音樂，戲劇效果甚強。

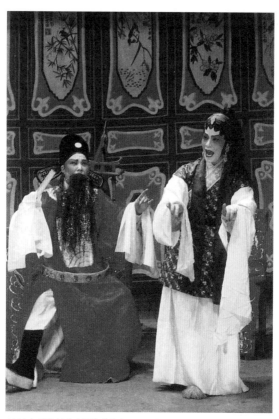

1988年薄扶林草廠福佬善信慶祝西國大
王誕，惠僑劇團演出文戲《告親夫》。

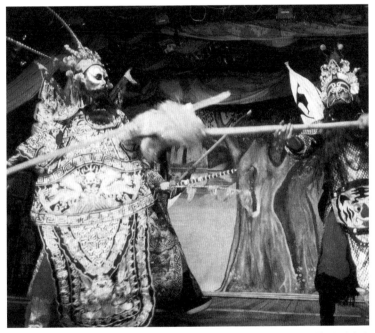

1988年惠僑劇團為秀茂坪大聖佛祖誕演出武
戲《長板坡救主》（又名《趙雲救主》）。

正字戲《李碧蓮搜宮》

《李碧蓮搜宮》是香港惠僑劇團的首本戲，劇情如下：李碧蓮本為公主，因能征善戰，領兵駐守邊關，其夫則在京城統領御林軍。時西宮娘娘與國丈謀反，以美色引誘太子（即碧蓮及駙馬之子），再加威逼，太子被逼通番賣國。西宮及國丈更設陷阱，以亂箭射殺駙馬，碧蓮大怒，帶兵入京報仇。適值父王為國丈及太子追殺，碧蓮發一箭傷太子，擊退國丈之衛兵，救回父王，但太子則負傷走脫。

碧蓮追入宮中，西宮娘娘把太子藏在龍床之暗格裏，並矢口否認窩藏太子。西宮逼碧蓮以生命作賭注：若無法在宮中尋得太子，碧蓮便要人頭落地。碧蓮遍尋三十六宮不獲，當西宮在自鳴得意之際，太子在暗格呻吟蠕動，被碧蓮察覺，並當場擒獲。最後，國丈、西宮及太子三人因謀反罪被誅。

扮演李碧蓮之演員在《搜三十六宮》一折中，需站在木桌的邊沿上演出劈窗及開門等抽象動作，難度極高；白字戲演員稱此演出程式為「搜宮」。

白字戲《秦德避雨》

《秦德避雨》又名《秦德嫁妻》及《王班俊休妻》，乃香港惠州劇團首本戲。

王班俊與張金蓮結成夫婦，育一子名英琦，未幾班俊上京赴試。秦德出外經商回家途中遇大雨，到金蓮家暫避，借宿一宵。鄰家王婆問金蓮借錢不遂，在途中遇班俊，誣說金蓮私會情郎。班俊回家責罵金蓮，把她逐出家門。金蓮欲一死以表清白，但又為王婆勸止。王婆知自己闖禍，請求金蓮原諒，並收留金蓮在家暫住。

幾天後，秦德往班俊家，擬向金蓮道謝；班俊誤以秦德為姦夫，欲動手打他。後秦德告之一切，知事情由自己而起，懊悔萬分。秦德以為金蓮已死，見英琦無人照料，心生一計，回家勸妻子林氏改嫁班俊，以之為自己贖罪。林氏

初不答允，見秦德苦苦相求，遂假意應承，靜觀其變。

秦德送林氏過門，假說是自己妹妹，班俊對秦德感激萬分。其時，金蓮與王婆到來，責備班俊一番。班俊喜見嬌妻仍在人世，懇求金蓮原諒，並婉拒迎娶秦德之妹妹。秦德見他們夫婦冰釋前嫌，乃道明嫁妻之意；兩對夫婦均得破鏡重圓。

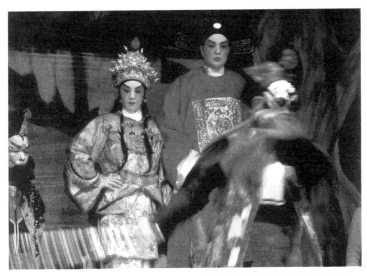

1988 年薄扶林草廠福佬善信慶祝西國大王誕，
惠僑劇團演出武戲《揚州奪元》。

神功戲的籌辦

從神功戲的籌辦可以看到不同社群風俗習慣的影響。

所謂「社群」（community），是一個很具彈性的概念。在香港開埠以前，已分別形成本地人及客家人聚居的社群。其後，隨着居民的遷徙及不同方言群、姓氏的入遷，原來的社群複雜地分化，而形成了更多的社群。第二次世界大戰及中國解放後的移民潮也產生了不少以方言為界線的社群。另一方面，居民在香港各處的徙置則產生了一些以居住地區為界線的新社群。

本章以廣府人籌辦粵劇神功戲為例，並以演出神功粵劇最頻繁的大澳地區為個案，列舉其半路棚土地誕（非經常性小規模演出）及福德宮土地誕（經常性大規模演出）的神功粵劇的組織過程。為了更清楚說明及對比，本章照片來源將不局限於大澳及粵劇。

「大澳」地區本可以說是一個社群。但由於大澳原屬漁港，經近百多年的發展後，陸上地區發展成一個市鎮，既令一些漁民離開漁船上岸居住，也吸引了不少外來的居民。隨着人口的增加，大澳的面積不斷向外圍擴展，今天已形成了幾個小的「社群」，其中一些歷史較長，一些較短。

大澳小檔案

歷史：大澳位於香港最大的島「大嶼山」（又叫「爛頭島」）的西部，屬於一個漁港；居民主要是廣府人士，以捕魚、曬鹽為業，並居住於沿岸地區及毗鄰的小島上。據人類學者喬健及梁礎安的〈大澳漁民家庭的神祇〉一文所說，大澳在北宋年間已設有「海南棚場」，在明代時已有不少居民聚居。1991 年該地區約有人口一萬五千人。（喬、梁 1991:223）

神誕活動：直至 20 世紀 70 年代末期，大澳每年仍上演六至八台神誕粵劇，其演出的密度可說是全香港之冠（如下圖）。

大澳各區的神誕活動及籌辦者		
地點	神誕	籌辦者
半路棚（又名石仔埗）	土地誕	由幾個小社群為自己的主保菩薩籌辦神誕慶祝活動，僅佔大澳神功活動的小部分。
創龍社	土地誕	
新村	金花夫人誕	
汾流 [1]	天后誕	
福德宮	土地誕	由不同廟宇為中心的信眾所組織，而同時得到大澳廣泛地區水陸居民的支持，乃大澳神功活動的主要部分。
	洪聖誕	
	侯王誕	
	關帝誕	

踏入 80 年代，大澳還保留着經常性（每年）演戲習俗的，只有福德宮的土地誕、關帝誕及侯王誕，汾流的天后誕以及新村金花夫人誕。其餘的不是停演（洪聖誕），便是聘請業餘戲班作小規模演出（半路棚的土地誕）或以唱粵曲代替演戲（半路棚及創龍社的土地誕）。下面以福德宮及半路棚的土地誕為例，說明神誕演戲的籌辦過程。

福德宮土地誕（正日在農曆正月二十日）

福德宮土地（也稱「福德公」）雖然基本上是由漁民供奉的主保菩薩，但由於漁民在大澳人口中佔有很大比重，故「福德公」便成為大澳廣泛地區的土地神，每年神誕俱得到大澳區內大小社群及其他廟宇信眾的支持，演戲習俗一直未中斷過。但準確的起源年份，卻無法追查。

半路棚土地誕（正日在農曆二月初二）

半路棚土地誕只局限於該地區的社群內，沒有「福德公」的普及，因為它的信眾以大澳佔少數的「街上人」（與「水上人」或漁民相對）為主。由於半路棚本身人口不多，加上香港市區的發展吸引了很多年輕原居民遷離大澳，故半路棚在 1981 至 1983 年只能聘請「女伶」（即女性職業粵曲演唱者）以粵曲為慶祝神誕的主要項目。1984 年，半路棚神誕值理聘請了業餘的粵劇演員作小規模的演出；由於感到「唱女伶」及業餘粵劇演出始終不能製造盛大的神功氣氛，值理在 1984 年神誕活動剛剛完畢，便開始考慮在翌年繼續正式籌辦神功粵劇的習俗。半路棚土地廟建於 1967 年。

1. 籌辦「主會」的權利及義務

「值理」是地方社群經「問杯」（即在神壇前投擲兩片半月形木片以定菩薩意向）或其他方式選出來的代表，負責關於神誕慶祝事宜的決策及執行。通常「值理」有數人至十多人，組成值理會，其中設主席或總理等職銜。

對戲班成員來說，值理會稱為「主會」，是因它有「主人」、「主家」及「主理」的含義。但對地方社群而言，「主會」是指社群裏某些願意以值理會規定的金額及擔當其他義務以支持慶祝活動的居民。例如，在 1985 年的大澳福德公誕裏，共有一百四十一位大澳居民每人付出港幣（以下同）250 元資助演戲及其他慶祝活動，同時並義務為值理會執行一些雜務。這一百四十一位「主會」所得到的是七場戲的門票及享用一頓晚宴。

另一方面，在同年的半路棚土地誕裏，主會共有三百二十四位，每人付出220 元。參加主會的居民可以選擇全數繳付，或分期付款，而可以分享的則包括晚宴、七場粵劇、一塊燒豬肉及十七隻紅雞蛋。在 1985 年，半路棚約有人口一千一百人，每戶平均至少有一位成員參與主會。

在 1991 年，福德公誕值理會決定用售賣粵劇演出門票以籌集金錢，用之取代徵集主會的傳統方式。地方居民除購票看戲外，也可自由選擇是否購「席券」參加賀誕晚宴。同年的半路棚土地誕主會則仍採用傳統方式，共徵得二百七十位主會，每人須付 200 元。主會所享用的仍是燒豬肉、紅雞蛋、晚宴

1987 年大澳侯王誕戲棚外貌。

及粵劇。但由於地方財政上的困難，值理會把演戲的規模縮減成兩天，每天亦只在晚上演戲。因此，主會所分享的只是兩本粵劇的演出。

2. 演戲的決定

地方一般用「問杯」方式處理關於慶祝神誕及演戲的決定，包括選出值理、總理或主席；聘請戲班的規模和戲金；文武生及正印花旦的選擇及賀誕時奉獻祭品的種類和數量。

以每年舉辦神誕演戲為傳統的社群，一般相信菩薩支持這種習俗，而不須向菩薩尋求是否演戲的決定。只有遇到經濟困難及其他意外時，值理會才考慮到菩薩可能藉這些阻礙示意另作安排。以大澳福德公誕為例，每年為神誕演戲是一項傳統，地方上從來沒有因演戲而發生任何災害，也從未發生過經濟上的困難。相反的，值理們相信為神做功德會帶來生意興旺，故值理會很多年來不曾向菩薩祈詢演戲與否的決定。然而，福德公誕值理於每年慶祝活動過後，用跌杯方式向福德公徵詢來年在戲金方面應該支出的數目，以決定整體慶祝活動的規模。在 1984 年，值理會得到菩薩的指示，把 1985 年聘請戲班所用戲金定在 7 至 8 萬元的數目。

1987 年大澳侯王誕主會為便利善信參神及看戲，特建一臨時木橋，自侯王廟通往戲棚。

半路棚土地誕值理會負責人溫勝先生在 1985 年指出，由於半路棚人口在近十年間不斷減少，剩下的多是已退休或收入不高的居民，故每年神誕的慶祝活動均遇到很大的經濟壓力。有見於此，值理會每年均向菩薩徵詢是否演戲。如前所說，由 1981 至 1984 年，值理會在菩薩的指示下停止了正式神功粵劇的籌辦。至 1984 年神誕過後，值理會仍然得不到半路棚土地對來年演戲的同意，卻得到大澳侯王廟侯王菩薩的鼓勵。值理們再次回到土地廟問杯，終於獲得土地菩薩的支持。

3. 戲班的組成

　　1984 年福德公誕及半路棚土地誕過後不久，兩個值理會分別決定於翌年神誕時籌辦神功粵劇的演出。前者的黃來敏先生在七個月後接觸活躍於香港粵劇圈的班主梁品先生（除梁品外，香港約有二十位班主）。黃先生告訴梁品值理會決定以 7 至 8 萬元為戲金，兩人並商量文武生及正印花旦的可能人選。在之後的幾個月裏，梁品及值理會分頭從事下列各項工作。

為宣傳粵劇演出之手寫海報。
1987 年大澳

福德公誕值理會負責的工作

1. 接觸搭棚公司，安排在區內選定的空地上搭建戲棚。

2. 聯絡搬運公司，安排把戲班成員的戲箱從各人的貨倉送至戲棚。

3. 聘用電器工人在戲棚內外及其他舉辦活動的地點安裝電燈及電風扇。

4. 採用班主提供的戲班主要演員及劇目資料，安排印刷宣傳演戲的海報，並在區內張貼。

5. 接觸花牌製作公司，安排製造掛於社群主要通道及戲棚進出口的「花牌」，上面寫明戲班班牌、主要演員姓名及神誕的名稱。

班主梁品負責的工作

1. 與福德公值理會選定的文武生及正印花旦演員接洽，了解兩位演員是否能在福德公誕指定的四天裏受聘演出，在行內稱為與演員「度期」。

2. 若日期上沒有衝突，接着班主與演員討論的是薪金的問題，行內叫「斟介」。香港粵劇從業員的薪金是以天數計算的，即演員在一天裏不論是演一本還是兩本戲，薪金仍以天計。

3. 根據值理會的主意與「六柱」的其他四位演員度期及斟介。

4. 接觸次要演員、伴奏樂手及後台工作人員。至此，組織戲班工作大致完成。

戲班組織

在 1985 年為福德公誕演出的「彩龍鳳劇團」共有五十七位成員，包括二十三位演員、二十三位後台工作人員、十位伴奏樂手及班主一人。關於戲班組織的細節，說明如下：

1. 二十三位演員裏，六位是六柱，六位是二步針，四位是梅香，四位是拉扯，另外四位是其他男女性「下欄人」。但由於拉扯中之一位同時負責非正日白天演出的「提場」，另一位則兼任武生演員的「衣箱」，故總數為二十三人。

2. 二十三位後台工作人員包括六柱的私人衣箱（即「私伙衣箱」，負責為演員處理雜務並準備戲服及道具）共六位、另六位「眾人衣雜箱」（為不擁有私人戲服的演員準備服裝及道具）、兩位提場（其一在六柱演出時工作，另一位在二步針演出時工作）、一位雜工、一位伙頭、四位佈景工人、兩位負責擴音設備及兩位負責燈光。但由於私人衣箱中有一人兼任拉扯，及提場（職責見下節）中一人兼演拉扯，工作人員共計二十三人。

3. 十位伴奏樂手，包括演奏旋律樂器的六人，統稱為「西樂」，及敲擊樂手四人，統稱「中樂」。六位「西樂」演奏的六種樂器分別是小提琴、色士風、鋼結他、洋琴、喉管及中阮。四名中樂手，則包括大鑼手、鈸手、小鑼手（兼吹嗩吶）及掌板。掌板是全個樂隊的中心人物，負責用雙皮鼓、沙的、卜魚、戰鼓及大鼓等樂器。

4. 在非正日的白天演出裏，演員工作的分派常是十分有彈性的。例如，為六柱演出作提場的工作人員也常擔當二步針中之一位。

5. 梁品本人除出任班主外，其兒子任擴音設備的控制員，其妻則充當伙頭。

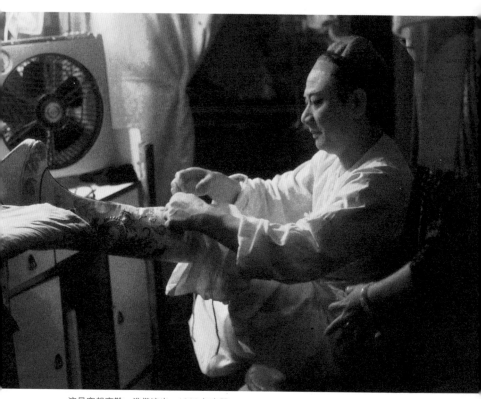

演員穿起高靴，準備演出。1990 年屯門
后角天后誕

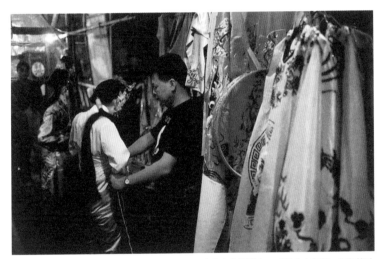

在後台的通道上,「眾人衣雜箱」工友協助
「下欄人」穿起戲服。1990 年屯門后角天
后誕

4. 演出前的準備工作

搬運戲箱

　　戲班之中通常只有六柱及二步針演員擁有自己私人戲服及道具，而班主則負責供應其他演員服飾及一切所需物品。戲服及道具平常儲存在木製的大箱內，行內稱「戲箱」，再細分三類：「衣箱」存放戲服，「把子箱」存放道具兵器，「雜箱」則存放其他道具及雜物。屬演員私人的叫「私伙戲箱」；屬班主或由班主租來以供應一般演員需要的稱「眾人戲箱」。在不演戲的日子，戲箱通常存放於私人經營的公共貨倉裏；為求易於識別，演員、班主及戲箱出租者在箱外寫上自己藝名或本名，或全名的其中一個字，並把所有戲箱順序編號。當演出日期臨近時，使用私伙戲箱的演員會告知班主自己戲箱存放的貨倉地點、所需戲箱數目及編號，由班主負責安排搬運工人把自己或租來的連同演員的戲箱送到戲棚。與此同時，燈光及佈景工人所需的「雜箱」也由自己所屬公司安排搬運，相繼抵達戲棚。伴奏樂手多由自己攜帶樂器及雜用物品，很少需要利用「戲箱」。而在較大型的演出裏，由於所需戲箱數目較多，為了配合搬運公司分批運送的工作程序，一些戲箱會在開演前一天或兩三天到達戲棚。

衣箱職責

　　使用私伙戲箱的六柱及二步針演員，通常各自私人聘用一位工作人員負責處理戲服、洗熨衣物、煮食及煲茶等事務，行內叫「私伙衣箱」。此工人的主要職責包括：1. 為演員安排每一本戲中各場所需戲服、頭飾及道具；2. 把戲服熨直及幫助演員穿起戲服；3. 在使用完畢時把戲服摺好及放回戲箱；4. 在開始演出前一兩天先抵後台，為聘用自己的演員挑選「化妝間」的位置，並指示搬運工人把戲服放好；及 5. 在戲棚留宿直至演出完畢所有戲箱運走，以盡看管戲箱的責任。為了節省聘用衣箱的工錢，一些演員由自己的妻子、學生或相熟朋友充任衣箱。有時候，演員與班主協定，由班中梅香、手下或拉扯演員兼任衣箱。另一方面，兩位演員也可共用一個衣箱。在小型班裏，也有六柱演員並不聘用衣箱，而由自己處理雜務。

挑選箱位

有別於潮州及福佬戲班的後台佈置，香港粵劇班的後台是用布幕分成多個小「化妝間」，行內稱為「箱位」。六柱演員各佔用一個「箱位」，其他由次要演員分用。梅香、拉扯及手下演員則共用沒有間格的較大「箱位」。

英國人類學學者華德英（Barbara E. Ward）在〈伶人的雙重角色：論傳統中國裏戲劇、藝術與儀式的關係〉一文中，曾指出傳統粵劇戲班以後台左邊為女演員箱位、右邊為男演員箱位，而正印花旦及文武生演員則分別佔用右邊及左邊的角落箱位（華 1985:166-167）。在今天香港的粵劇神功班裏，為文武生及正印花旦工作的衣箱有優先選擇箱位的權利，通常不一定選用角落；而男女演員所用箱位也不再集中於後台某一邊。此外，箱位除了是演員的化妝間外，也是衣箱和演員在每晚演戲後留宿的地方。在 20 世紀 90 年代，演員已較少在箱位留宿。

提場職責

提場是後台眾工作人員的中心人物。在演出開始前，他的主要職責是根據劇本指示的分場、劇中人物、佈景、所需道具及每場中演員上場的次序和所需鑼鼓伴奏，寫成一張「提綱」，掛於後台近「師傅位」處，以便其他工作人員及演員參考。除了需要在演出中唱曲或說白的演員外，其他演員及工作人員通常不用閱讀劇本，而只從「提綱」獲得所需的指示。「提綱」寫好後，提場負責按劇本要求指派演員扮演劇中各人，並按戲班演員數目的多少而增加或減少一些如宮女、士兵或太監等人物。在演出快將開始及進行之中，提場每每忙於在後台各處奔走，催促演員為演出作好準備及指示各人的上場時間。遇到演員在演出裏犯了錯誤，提場也會加以提點並建議補救方法。（提綱的內容及在後台進行的各種溝通方式詳見拙作《香港粵劇研究（下卷）》。）

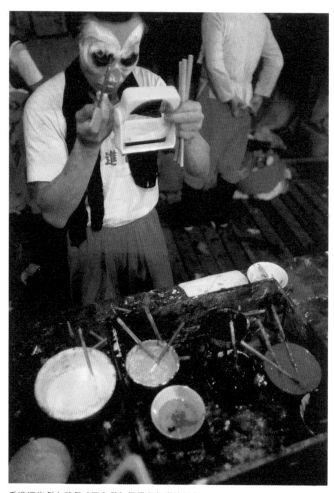

香港福佬劇之武戲（正字戲）仍保留色彩繽紛之
面譜傳統；後台裏，演員多使用由班主提供的油
彩。1987 年大埔大王爺誕

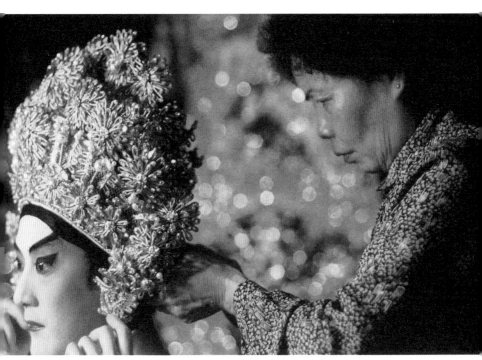

著名生角演員吳千峰在「衣箱」協助下戴冠。
1987 年滘西洪聖誕

演員排演

由於神功戲演的全屬舊戲，很多有經驗的演員在演出前兩三個小時才開始閱讀劇本，並按劇中涉及難度較高的唱段及舞台動作片段，與有關的伴奏樂手和其他演員排演。在涉及一位演員以上與舞台上走位有關（例如武打及舞蹈片段）的排演裏，演員會在後台一角或前台上嘗試互相配合，而「掌板」樂手則一邊觀察一邊唸着鑼鼓點的口訣作伴奏。在這些排演裏，演員按自己對劇情的演繹而發揮劇本沒有註明的細節，甚至可以增、刪或替換這些細節。很多時，演員會告知掌板樂手他所選用的鑼鼓點，而不一定遵守劇本的提示。

伙食及演出前準備工作

在一般的日子裏，班中伙頭在下午五時左右供應各戲班成員飯餸，成員則分成三至五人一組在各箱位、後台通道及前台吃飯。各成員在飯後約有一個多小時的休息時間，大部分演員在晚上七時開始化妝、準備戲服、頭飾及道具。除了一台戲首天在晚上七時半開始外，其他晚上均在八時開演，一直演至約午夜十二時。

5. 財政收支

值理會組織神功活動的首要任務是先籌集金錢，以應付各項開支。1985 年的福德公誕共從五種來源籌得 138,775 元，它們包括：

1. 主會成員捐獻：一百四十一位主會各捐 250 元，共得 35,250 元。

2. 神功粵劇門券：除每位主會可得 7 本戲的套票外，其他門票仍以套票方式分三種價錢出售。200 元的共售去六張；150 元的售去五十八張；100 元的共售出四十六張。三種門券收益共得 14,500 元。

3. 散捐：社群內外人士為支持神誕活動直接捐獻，最低的略少於 100 元，最高的為 3,000 元，共得 78,475 元。

4. 炮金：在搶花炮活動中，主持儀式的值理把一塊小竹片用橡膠圈彈到天空，任何參加活動的社群內外人士搶得竹片，便可把福德公神像一尊（稱「炮身」）迎回家中，保留一年，在翌年神誕時須送回神像，稱「還炮」，並按每個花炮規定的數目繳付炮金。1985 年炮金共收得 5,850 元。

5. 香油錢：香油錢一般在數額上比散捐少，在運用上卻不一定是買香燭或燈油，而是與散捐一起用於各項活動。1985 年共得 4,700 元的香油錢。

除了金錢外，社群內外人士也可用實物捐獻，這些實物包括：1. 為「競投勝物」用的瓷器、神像、裝飾品甚至電器用具；2. 為「還願」而奉獻的燒豬肉及雞蛋等食品。

在支出方面，1985 年的福德公誕用去 140,340 元，包括下面十一項：

1. 搭建戲棚：27,500 元。

2. 戲金：77,000 元。

3. 搬運：包括戲班戲箱及其他雜物，共款 5,600 元。

4. 禮品：在正日，值理會致送紀念品給戲班主要成員，共款 540 元。

5. 電器工程：主要包括在戲棚內外、值理辦事處及主要通道安裝電燈及電風扇，共需 3,000 元。

6. 電費按金：電力供應公司每每要求主辦神功戲的值理會預先繳付電力供應費用按金。1985 年福德公誕共先繳付 3,000 元。

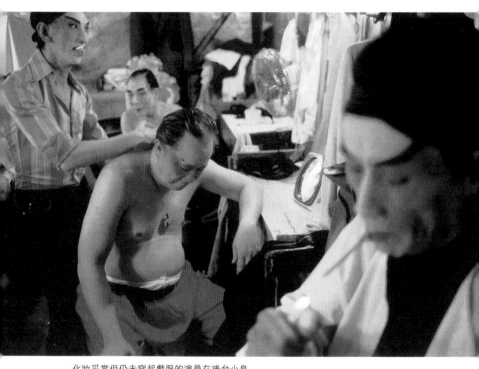

化妝妥當但仍未穿起戲服的演員在後台小息片刻，靜待提場告訴出場。1987 年滘西洪聖誕

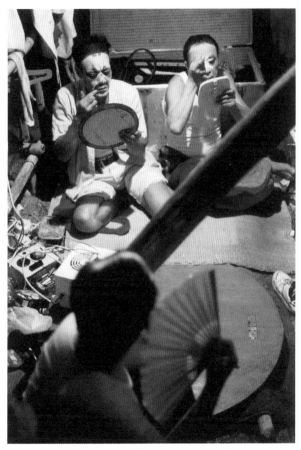

潮劇「下欄」演員在後台席地而坐化妝及畫面譜，
為潮劇之特色。1988年石塘咀盂蘭節

7. 花牌：用於神功粵劇演出的花牌通常較大，約五六呎乘十多呎，放於社群主要通道之出入口及戲棚門口上方。花牌上說明神誕及社群名稱、戲班班牌及主要演員的姓名；有時也標明值理會成員姓名。1985 年花牌共支 1,600 元。

8. 賀誕所需祭品：包括燒豬、生果、香燭及衣紙等，共款 2,000 元。

9. 酒席：在正日晚上，值理會安排酒席，讓主會及社群成員參加，作為賀誕宴會。1985 年共用 17,500 元。

10. 禮品：值理會須向嘉賓及主要負責人致送禮品，共款 100 元。

11. 雜用：2,500 元。

把收入及支出相比較，1985 年福德公誕共有 1,565 元的赤字。然而，由於值理會在過去神誕收支中共有 42,000 元的盈餘，減去 1985 年的赤字，值理會仍有純盈餘 40,435 元。

上面的十一項支出中，首七項與演戲有直接關係，支出共款 118,240 元，佔總支出八成以上，可見神功粵劇是神誕慶祝活動的中心。

半路棚土地誕的演出規模，傳統以來即較福德公誕為小，在 1985 年共支出 118,000 元，其中包括 63,000 元戲金及 55,000 元的雜項。單在戲金上面，半路棚已比福德公誕少支 14,000 元。

在 1991 年，福德公誕共收入 275,880 元，而支出 267,921 元。雖然收支分別均比 1985 年差不多高出一倍，1991 年卻有 7,959 元的盈餘。加上 1991 年以前的盈餘 25,800 元，1991 年神誕結束後，福德公值理會共有 33,759 元的純盈餘。

在收入方面，1991 年福德公誕值理會取消了以「主會」形式的捐獻，代之

以統一售賣神功戲門票來籌集金錢，使神功戲披上了一些商業的色彩。總收入的三項來源分別是：1. 售賣門票，共得 247,200 元；2. 個人捐獻，共得 15,530 元；3. 炮金及香油錢，共得 13,150 元。1991 年福德公誕各項支出如下表：

事項	金額
1. 搭棚	$76,000
2. 搭棚開工利是	$300
3. 戲金	$128,000
4. 簽訂戲班合約費	$2,560
5. 運輸	$13,000
6. 安裝電器工程	$8,000
7. 花牌	$2,200
8. 賀誕金豬	$2,350
9. 賀誕衣紙	$780
10. 酒席	$22,866
11. 紀念禮品	$950
12. 電費按金	$2,500
13. 保險費	$1,500
14. 印刷戲票及街招	$1,500
15. 印刷安全海報	$450
16. 填柱頭及帶位工資	$2,000
17. 雜項	$2,965
	共 $267,921.00

結 語

把 1985 及 1991 年的收支項目及數字相比較，我們不難觀察到香港神功粵劇籌辦上的經濟壓力及方式的改變。

如上面所說，「賣票制」取代「主會制」是神功戲所增添的商業色彩。這種「經營」神功戲的方式其實早見於 20 世紀 80 年代，但大多為市區裏籌辦神功演戲的社群所採用，而較少用於離島及新界以北較傳統及歷史較長的社群。

支出的倍增，反映了香港自 1985 至 1991 年，通貨膨脹對神功粵劇籌辦增加了頗重的經濟壓力。傳統以來，很多地方人士及店舖為神誕慶祝活動所需人力及物品作免費及義務提供，使值理會在支出上節省不少。1991 年的支出項目比 1985 年的更為複雜，足以反映由於通貨膨脹的加劇，很多支出項目無法得到免費或義務提供，使總支出在數額上相形增加。

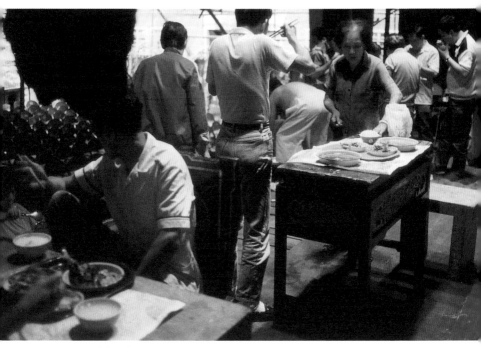

白天正本戲演出後，戲班成員在台上吃晚飯，之
後便需準備晚上另一正本戲的演出。1987 年大
埔碗窰關帝及樊仙誕

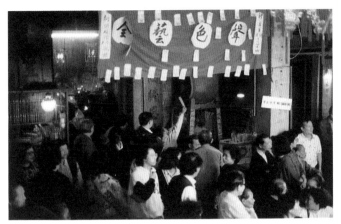

1989 年跑馬地北帝廟外掛起主會送給
戲班的橫額，上面貼着主會致送的紙幣。

道士手持公雞，在寫上善信姓名的「榜」
前進行「禮榜」儀式。1990 年大埔林
村鄉十年一屆太平清醮

由於籌款方面不如理想，半路棚土地誕在 1991 年只聘請小型戲班演出兩個晚上。兩齣正本戲連同《賀壽》、《送子》及《加官》等例戲共需戲金 33,000 元。為了省去搭棚支出，兩晚演出均在區內小會堂裏舉行。連同酒席的 32,000 元、金豬 10,000 元及雜項 5,000 元，兩天慶祝活動共耗 80,000 元。籌集款項方面，半路棚值理會沿用傳統的主會制；270 位主會各出 200 元，共得 54,000 元。其餘 26,000 元則由大澳區內外各界人士散捐而來，總算達到收支平衡。

註釋

1. 汾流是大澳以南另外一個漁港，固然不屬於大澳地區，但由於近十多年間汾流漁民陸續遷離，有些遷往大澳，有些前往其他漁港，汾流天后廟的信眾遂每年借用大澳空地搭棚，為天后籌辦賀誕粵劇。

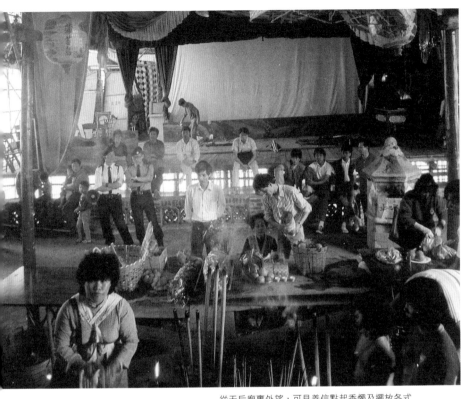

從天后廟裏外望，可見善信點起香燭及擺放各式
祭品，在廟前進行賀誕儀式。1987 年蒲台島天
后誕

第七章

結論：神功戲與香港文化

1. 戲曲在中國文化裏的角色

近幾十年間電腦科技對人類文化產生極大的影響，這些影響不單只見於人類生活水平的提高及訊息流通方式的革命性改變；電腦科技同時在概念上啟發學者把人類文化從一個新的角度描述及評估。例如，美國學者喬基姆在他的《中國的宗教精神》（1991）裏便借用著名人類學者克里夫·杰茲（Clifford Geertz）的說法，把「程序」、「軟件」及「硬件」等概念運用於對「文化」的描述。喬基姆說：

> 文化主要不是指人類辛勤勞動的具體成果（建築物、藝術品、音樂、文學等），而是指使人們有可能創造這些成果的抽象知識和習慣行為的模式……沒有文化所提供的程序，人將是孤立無助的，正如計算機〔筆者按：即電腦〕硬件若沒有軟件的指令就不能運行一樣。（喬1991:5）

中國文化是一個複雜的體系，其中宗教與戲曲扮演着極重要的角色。簡單來說，中國宗教由儒、道、佛的無數教派及其他民間信仰所組成，而戲曲則由超過三百五十個地方劇種構成。借用喬基姆及克里夫·杰茲的說法，中國宗教是中國文化的「軟件」，它不只是「使人們有可能創造具體成果的抽象知識及習慣行為的模式」，也是使中國人擺脫「孤立無助」的「程序」。同樣，「戲曲」則是中國文化的「硬件」，它是中國人「辛勤勞動的具體成果」。

2. 繼承傳統的香港戲曲及宗教文化

從本書對香港神功戲的籌劃、組織、演出，到對地方社群、戲班的宗教信仰與各種世俗、神功儀式的討論，我們同樣可以把「宗教」及「戲曲」看為香港文化的「軟件」及「硬件」。這組軟、硬件所發揮的影響力不只局限於離島、新界及偏離市中心的市區社群，它們同時在人口稠密的新市鎮及市中心區發揮深遠的支配力量，與從西方傳來的各種文化因子互相抗衡。因此，香港是在較

深及廣的層次和程度上繼承了中國戲曲及宗教文化。

學者鄭傳寅在他的著作《傳統文化與古典戲曲》裏指出，中國民間的「節日民俗」是戲曲傳播的重要工具，因為「節日」是「一個民族的風俗習慣得到集中表現的時刻」，並「構成一種獨特的民俗環境」，還「控制着千百萬人的行為選擇」，使戲曲演出、宗教性及世俗性習俗得以保存及傳播。（鄭1990:21）

因此，節日裏的神功活動是宗教與戲曲實際上產生相互影響及加強作用的橋樑，神功戲在題材上常強調「熱鬧」、「易於明白」及「大團圓結局」等風格特徵，不單只是間接地從中國宗教藉「節日民俗」的影響加以積累而成，正如《中國的宗教精神》一書所說，中國民間宗教裏的神祇人格和等級，與很多的神話故事不外也是強調「熱鬧」、「顯淺」及「團圓」。因此，中國戲曲與宗教信仰的形成，其風格是一脈相承的。在功能上，欣賞戲曲演出與參加宗教活動同樣能把社群的成員從呆板的日常生活及辛苦的生產勞動中暫時解放，所以戲曲及宗教均分享着娛樂性的功能。

如上面所說，作為中國文化的主要「軟件」及「硬件」，宗教和戲曲在題材的風格特徵及娛樂性功能上，根本是互為加強的。在香港，這種互相加強的交匯作用仍然相當完整及自由地發展着。

3. 神功戲的西化及現代化

從香港神功戲演出的一些獨特的文化現象，可觀察到香港的西化及現代化如何一方面改造了粵劇，而另一方面卻又加強神功演出這一傳統。

殖民地政策與傳統文化的保存

19世紀初，中國及英國政府的政治及軍事衝突改變了香港的命運。自40

年代開始，香港的廣大地區，包括香港島、九龍半島、新界及所有大小離島，逐漸成為英國的殖民地，揭開了香港近一百五十年西化歷程的序幕。但如前所說，中國文化在很多方面並沒有受到這一百五十年西化及現代化衝擊所摧殘。相反，戲曲及宗教仍被完整及自由地保留及發展着。

英國人類學者華德英曾在 70 至 80 年代初在香港研究戲曲、社群及中國文化的傳承等課題。對於香港之所以比中國大陸更能完整地保留中國傳統文化，華氏指出完全是基於英國人一貫的殖民地文化政策。在她看來，為避免產生不必要的衝突，英國殖民地政府一向容忍那些並不威脅政府的傳統文化。換言之，由於中國傳統戲曲對英國人在香港的統治從未構成威脅，戲曲得以被允許，甚至被鼓勵繼續生存及發展。（華 1985:161-162）

現 代 科 技 與 傳 統 的 加 強

近幾十年間，人類學者對各地社群傳統文化的研究一再證明，一個社群的走向現代化不一定減弱傳統文化的傳承。以香港的神功戲為例，現代化的運輸工具及道路系統便利了佈景、道具及戲箱的搬運，戲班即使是在新界僻遠或離島地區演戲，在舞台美術、燈光及特殊效果上與在市區的戲院演出也不遑多讓。現代化同時帶來了防水的化妝品，使演員不會因演戲投入而被淚水破壞面部化妝。在開放式的戲棚裏，強力的射燈、擴音系統及裝置於後台和觀眾席的電風扇在各方面直接及間接地加強了戲曲的演出。

「 破 台 」 與 巫 術 的 傳 承

由於「反迷信」、「反封建」的文化政策，國內大部分戲班已停止演出破台戲。粵劇、福佬劇及潮劇均受到影響。遇到國內戲班受香港社群的邀請來港演出神功戲，如果需要破台，這些戲班每每要求本港演員代為執行。一方面，雖然是在香港，國內演員仍怕在演出破台戲後，回到國內會受批判；另一方面，國內演員懂得破台儀式的也着實不多。

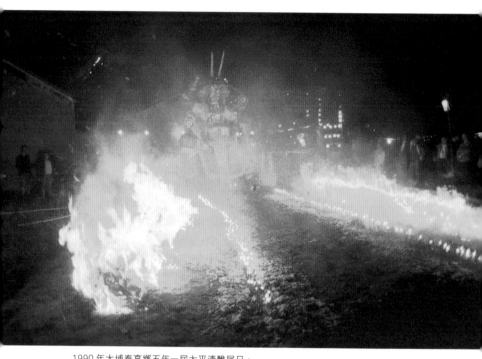

1990 年大埔泰亨鄉五年一屆太平清醮尾日，
鄉民在「祭大幽」儀式裏，燒衣紙奉獻亡魂。

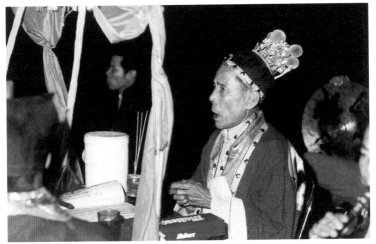

主持「大幽」儀式的道士。1990 年大埔泰亨
鄉五年一屆太平清醮

經過近一百五十年西化及現代化衝擊下的香港，卻仍然保留淵源自遠古的巫術儀式，這是一個十分獨特的文化現象。

4. 香港粵劇的獨特性

香港神功戲現時較流行的三個劇種中，潮劇及福佬劇由於在港發展較晚，受到西化及現代化的衝擊較少，基本上保存了它原來的戲曲傳統；相反，粵劇在香港卻藉着各種衝擊與回應，重新塑造並積累了自己獨特的風格特徵，使相異於中國大陸的粵劇演出。

神功與戲院演出並進

香港的粵劇發展，從大層面看，較獨特的是神功及戲院演出的並進。如前所説，雖然在 20 世紀 90 年代，神功粵劇已從 80 年代佔總演出的三分之二減至五分之二，但粵劇圈中並不普遍存在輕視神功演出而只重視戲院演出的態度。事實上，香港大部分的演員，包括資深的阮兆輝、文千歲、梁漢威、尤聲普、陳好逑、林錦棠、南鳳、梅雪詩、羅家英以及身兼八和會館主席的汪明荃，今天仍同時活躍於戲院及神功戲的演出。由於對神功粵劇演出的重視，很多傳統粵劇的風格特徵、信仰及習俗均透過了傳統的神功演出場合，較完整地被保留下來。

擁有自己的劇目

中國大陸與香港粵劇在演出上的一大殊異反映於各自積累的一套劇目。直至最近這五年，香港戲班常演出的《燕歸人未歸》、《鳳閣恩仇未了情》、《帝女花》、《紫釵記》、《再世紅梅記》及其他多種劇目，甚少被國內戲班所採用。同樣，在國內創作並流行的劇目，如《搜書院》、《夢斷香銷四十年》、《山鄉風雲》、《關漢卿》及《粵海忠魂》等，亦少為香港本地戲班所上演。故可以説，香港粵劇戲班擁有屬於自己的獨特劇目。

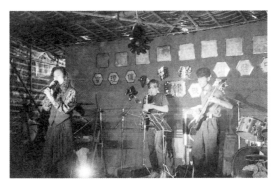

1990 年長洲中興街天后廟值理為慶祝天后誕，聘請粵曲女伶及流行曲歌星唱「歌台」。

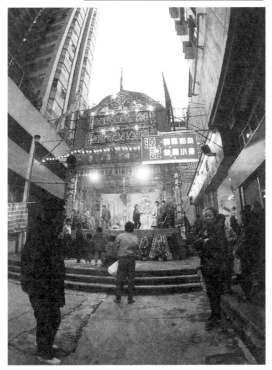

小型粵劇班在闊度只有十多呎的戲台上演出神功戲。1992 年西區正街福德宮土地誕

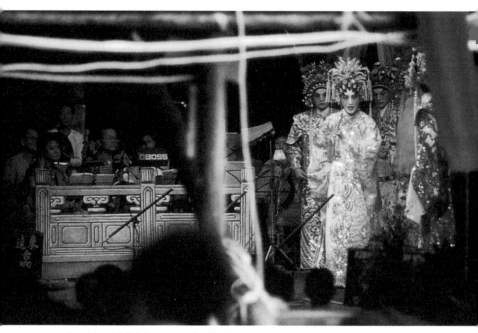

從竹棚外望向戲台上的伴奏樂手及演員。
1987 年滘西洪聖誕

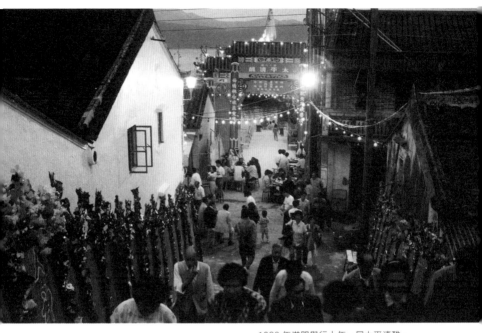

1989 年塔門舉行十年一屆太平清醮，
島上主要街道均張燈結綵。

樂 器 的 同 化 與 中 西 並 用

在伴奏樂隊裏，小提琴、色士風及士拉結他（slide guitar）的使用已成為香港粵劇，尤其是神功戲的獨特商標。

香港粵劇行內把伴奏樂隊分成「中樂」及「西樂」部。前者是指所有如鑼、鈸、戰鼓、板（又叫卜魚）、沙的、梆鼓（即雙皮鼓）、勾鑼及木魚等敲擊樂器，也即京劇及很多其他地方劇種所稱的「武場」。後者是旋律樂器的統稱，也即「文場」。常用的旋律樂器除了上述的三種外，尚包括洋琴、阮、高胡、中胡、喉管（即「管子」）、笛子（行內傳統叫「橫簫」）及琵琶。因此，香港粵劇的伴奏樂隊雜用傳統中國及從西歐傳來的樂器。

把樂隊分為「中樂」及「西樂」，源自上世紀 20 至 30 年代。當時粵劇戲班在廣州、澳門及香港多間戲院裏演出，競相以新嘗試吸引觀眾，加上唱片業的蓬勃，演員及唱家爭相創造個人獨特唱腔流派，令粵劇音樂發展至一個百家爭鳴的階段。由於傳統中國旋律樂器在音域及音量上均有不少限制，伴奏樂手開始採用西方樂器如小提琴、色士風、小號、班祖琴（banjo）及結他，以致很多戲班樂隊的「文場」完全或大多數由西方旋律樂器所組成，因此逐漸把旋律樂器（不論是中國抑是歐美樂器）統稱為「西樂」；另一方面，由於「武場」全由傳統中國樂器組成，便被稱為「中樂」，以之與「西樂」相對。至 90 年代，雖然在文場裏很多歐美樂器已被淘汰，但這一部分仍叫「西樂」。

今天，香港粵劇戲班使用的小提琴、士拉結他、大提琴、色士風及班祖琴均經過「廣東化」或「粵劇化」，再不是原來的西歐樂器。例如，小提琴調弦是 FCGD，而不是原來的 GDAE，使它的高音兩條弦與高胡調音一樣，從而使兩件樂器可以運用類似的指法。色士風上的「反」及「乙」兩音的鍵則是經過調較的，使兩音分別比西方音樂的 F 及 B 略高及略低。

總括來說，表面上香港粵劇樂隊雜用中國及歐美樂器，但事實上這些「西方」樂器早已「廣東化」及「粵劇化」，甚至是「香港化」。

其他

　　從更細的層面看，香港粵劇的演出節奏整體而言比國內演出爽快，在重要唱段上較着重小曲的使用，並容許演員較多的即興運用。在舞台美術及化妝上，香港粵劇較着重繼承傳統及向西方劇場藝術借鏡，而不像國內粵劇往往受到其他劇種（尤其是京劇）的影響。

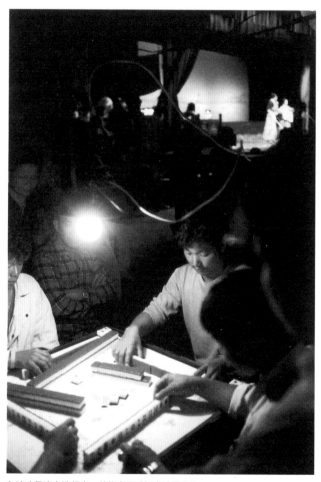

在神功戲演出進行中，善信中不乏祈求神靈保佑
在麻將枱上奏捷者。1987 年滘西洪聖誕

「士拉結他」（即「鋼結他」）及彈奏樂手；
其側為「掌板」樂手。1991年河上鄉洪
聖誕

旦角演員頭上配戴之「片子」。1987 年滘西洪
聖誕

參考書目

◎ 田仲一成：《中國祭祀演劇研究》（東京：東京大學東洋文化研究所，1981 年）。

◎ 田仲一成：《中國の宗族と演劇》（東京：東京大學東洋文化研究所，1985 年）。

◎ 田仲一成：《中國鄉村祭祀研究：地方劇の環境》（東京：東京大學東洋文化研究所，1989 年）。

◎ 周貽白：《中國劇場史》（長沙：商務印書館，1936 年）。

◎ 歐陽予倩：＜試談粵劇＞，載於《中國戲曲研究資料初輯》（香港：戲劇藝術社，1954 年）。

◎ 陳非儂述、余慕雲記：《粵劇六十年》（香港：吳興記書報社，1982 年）。

◎ 梧州地區戲曲志編寫組編：《廣西地方戲曲史料匯編》第十輯（梧州：《中國戲曲志·廣西卷》編輯部，1986 年）。

◎ 欽州地區戲曲志編寫組編：《廣西地方戲曲史料匯編》第十一輯（欽州：《中國戲曲志·廣西卷》編輯部，1986 年）。

◎ 程曼超：《諸神由來》（河南：河南人民出版社，1987 年）。

◎ 王嵩山：《扮仙與作戲》（台北：稻鄉出版社，1988 年）。

◎ 陳守仁：《香港粵劇導論》（香港：香港中文大學粵劇研究計劃，1999 年）。

◎ 陳守仁：《香港粵劇劇目概說：1900-2002》（香港：香港中文大學粵劇研究計劃，2007 年）。

◎ 楊鏡波述、龐秀明記：〈關於《破台》、《跳玄壇》和《收妖》〉，載於《粵劇研究》第 8 期，1988 年。

◎ 窪德忠著、蕭坤華譯：《道教諸神》（成都：四川人民出版社，1989 年）。

◎ 喬基姆著，王平、張廣保等譯：《中國的宗教精神》（北京：中國華僑出版公司，1991 年）。

◎ 喬健、梁礎安：〈大澳漁民家庭的神祇〉，載於《中國家庭及其變遷》（香港：香港中文大學社會科學院及香港亞太研究所，1991 年）。

◎ 林淳鈞：《潮劇聞見錄》（廣州：中山大學出版社，1993 年）。

◎ 鄧兆華：《粵劇與香港普及文化的變遷：〈胡不歸〉的蛻變》（香港：香港中文大學粵劇研究計劃，2004 年）。

◎ 鄭傳寅：《傳統文化與古典戲曲》（湖北教育出版社，1990 年）。

◎ 華德英著、尹慶葆譯：〈伶人的雙重角色：論傳統中國裏戲劇、藝術與儀式的關係〉，載於《從人類學看香港社會：華德英教授論文集》（香港：大學出版印務公司，1985 年）。

◎ 中國戲曲志編輯委員會、《中國戲曲志·廣東卷》編輯委員會：《中國戲曲志·廣東卷》（中國 ISBN 中心，1993 年）。

◎ 《中國大百科全書·戲曲曲藝卷》（北京、上海：中國大百科全書出版社，1983 年）。

◎ Barbara E. Ward（華德英）："Regional Operas and Their Audiences : Evidence from Hong Kong"（〈香港的地方戲曲及其觀眾〉），載於 *Popular Culture in Late Imperial China*（《帝國末期的中國通俗文化》）（Berkeley: University of California Press, 1985）。

鳴謝

香港中文大學音樂系粵劇研究計劃

余少華博士

潘琬琪小姐

梁麗榆小姐

梁森兒小姐

葉正立先生

張文珊小姐

香港中文大學中國文化研究所

香港中文大學研究委員會文科及語言小組

各提供資料的粵劇、粵曲、潮劇及福佬劇圈中人士